U0078615

音樂，不一樣？

跨樂十六國

陳郁秀 主編

孫愛光 著

東大圖書公司

樂聲滿人間

　　早晨起床，聽見窗外的雨聲，心裡不知不覺跟著滴滴答答地躁動了起來！望著外頭潮濕的一片，忽然好想多疼自己那麼一點點，於是，起身為自己播放了葛利格的皮爾金組曲，隨著悠揚的樂音，心情竟好似轉進一片風和日麗、蟲鳥合鳴的森林裡，晨曦透過剛發芽的綠葉，那麼地溫煦、祥和……就這樣，音樂啟動了我一整天的好心情，讓我的心懷抱著隨音樂而來的晨光、鳥語和新鮮空氣，神清氣爽地帶著微笑，展開忙碌的一天。雖然外面的天空是溼晦的，但我的心情卻是開朗的。

　　健康是人類最基本的生存條件，而心情則像是一把利劍，左右著我們的健康，使生命隨之改變轉折。音樂可以是醫治世人的靈藥，它透過與人體共振、共鳴、協調及感應，直接影響人的健康和心情，並且激發您的感情、薰陶您的情愫、啟迪您的智慧。有了音樂來抒發您內心中之痴、嘆、迷、夢、怨、喜、怒、哀、樂，生活將是何等自在？也許您未嘗試過音樂的爆發力，它可點燃您已經麻木的聽覺神經，提供您聽覺的震撼，進而達到渾然忘我的境界，試試看，十分神奇！

　　或許您正煩惱著該如何踏入音樂之門！告訴您一個好方法：以最簡單的方式親近它。無論是正在聯考的您，正在塞車的您，正在感傷的您，正在寂寞的您，正處焦慮

的您，或正要吃早餐的您，任何時、地、心情，只要聽聽音樂，美妙又簡單的操作……，每天一點點，久了，您就聽懂了。

【音樂，不一樣？】系列，就是在這樣的動機之下，以各種不同的角度及最輕鬆的方法，分別以《一看就知道》、《不看不知道》、《怦然心動》、《跨樂十六國》、《動物嘉年華》、《文藝講堂》、《大自然SPA的呵護》、《天使的聲音》、《四季繽紛》、《心有靈犀》十本書介紹給大家。相信這一本本簡單的音樂導讀，加上您想親近、了解音樂的動機，將為您在翻閱、聆聽的同時，帶來許多意想不到的寶藏。

謝謝「東大圖書」能實現我與大家分享音樂之美的夢想，這是一個平淡卻深具意義的夢想，因為音樂曾幫助我翻越過許多苦難的藩籬，也陪伴我與家人、朋友共同分享快樂和感動，所以我希望每個人都能喜愛音樂，讓音樂有機會親近您、協助您，並充實您的人生。

最後要謝謝和我一起工作的所有朋友：蘇郁惠、牛效華、盧佳慧、孫愛光、陳曉雯、林明慧、吳舜文、魏兆美、張己任及顏華容老師等人，有您們的參與，使更多人能親近音樂，讓「樂聲滿人間，處處漫喜悅」。

陳郁秀

領隊的叮嚀

在現代人忙碌的工作壓力之餘，您若不經意地發現了我們這本音樂旅遊手冊，那就讓我們續續緣分，一塊兒來放鬆一下心情，去遨遊世界各國吧！

這本《跨樂十六國》音樂小冊，是以閒散優雅又充電補強的情緒，導覽當今各國精緻的音樂代表作品，文中的詞藻是以不拘形式的方式撰寫著，藉由音樂的專業知識，透過輕鬆的閒話家常的語句，結伴旅遊同來享受音樂的「美」與「舒適」，不夾雜任何的矯飾或浮華，只盼望您能有讀後「會心一笑」的收穫。

本書是從我們出生的所在地──本土的臺灣為提筆思緒的起始點，再越過臺灣海峽順著中國大陸向西而行，之後經由亞洲的西部諸國逗留片刻之後，旋即進入東歐、北歐、西歐、中歐等歐洲列國，薰陶著傳統古典音樂文化的馨香之氣，最後一站則瀏覽當今所謂的後起新秀的二十世紀強國──美國。書中的內容大致以該國著名的音樂家及著名作品為寫作的重點，包括音樂家生平的介紹，文化與歷史背景的描述，作曲的經過情形以及樂曲內容的概述。

沿途洋洋灑灑洗禮了十六個國家的名勝古「曲」，盼望經由與眾不同的不一樣角度的導覽敘說，期能呼喚愛樂的您，和我們一起徜徉在美麗浩瀚的音樂世界中，和我們一起感受那當音符流瀉過心頭的沁美之感，使您更加熱愛音樂、渴望音樂……。

　　因為那天籟之聲的神祕美感與無價奧妙，是無須精通各國語言也能體會的，當然也是神所賜予最美妙的萬世傑作！

孫愛光

主編小檔案

陳郁秀，臺灣臺中縣人，現任行政院文化建設委員會主任委員。曾任法國巴黎波西音樂學院教授、國立師範大學音樂系教授、音樂系主任、音樂研究所所長、師大藝術學院院長、中華民國音樂教育學會理事長、白鷺鷥文教基金會董事長等職。十六歲即赴法國求學，獲巴黎音樂學院鋼琴及室內樂演奏學位，返國後即活躍於鋼琴演奏的職業舞臺並致力於音樂教育，培育無數優秀的音樂人才。

1993年與夫婿盧修一立委成立「白鷺鷥文教基金會」，致力於推廣本土音樂並建立「臺灣藝術文化資料庫」之浩大工程。表演方面，除個人獨奏會及室內樂演出從未間斷外，更與全國各大樂團及國際知名樂團如「上海交響樂團」、「柏林愛樂木管五重奏」、「慕尼黑絃樂團」、「日本大阪愛樂交響樂團」、「日本名古屋交響樂團」等合作演出，增進國際文化交流。1996年，法國總統席哈克特別頒贈「法國國家功勳騎士勳章」，以表揚她對中法文化交流的貢獻。1998年獲頒「臺北文化獎章」。

著有《拉威爾鋼琴作品研究》、《音樂臺灣》、《近代臺灣第一位音樂家 —— 張福興》、《沙漠中盛開的紅薔薇 —— 永懷祖恩的郭芝苑》等四本書。編有《臺灣音樂百年圖像巡禮》、《臺灣音樂閱覽》、《臺灣音樂一百年論文集》、《生命的禮讚》等書。

領隊小檔案

孫愛光，國立臺灣師範大學音樂研究所指揮組碩士及音樂學系鋼琴組學士。曾獲1992年中華扶輪獎學金及1998年行政院國家科學委員會研究獎。曾赴奧地利維也納，短期受教於國立維也納音樂院指揮 K. Osterreicher 教授，研習管絃樂指揮；及赴美國紐澤西州，短期受教於萊德大學西敏合唱學院指揮 James Jordon 教授，研習合唱指揮。

指揮合作演出的團體計有：俄羅斯愛樂管絃樂團、中國深圳交響樂團、臺北縣立文化中心交響樂團、高雄市立交響樂團、世紀交響樂團、臺北YMCA合唱團與管絃樂團、臺北醫學大學管絃樂團、臺北陽明大學管絃樂團、醫聲室內樂團、香港聖樂團、漢聲合唱團、世紀合唱團、榮光合唱團、政大合唱團等。

曾參與高中音樂及高職音樂課本編輯、國科會專案研究、教育部專案研究及多項音樂評審工作。現為國立臺灣師範大學音樂學系專任副教授，亦任教於國立臺北師範學院，師大附中等校。

目次

樂聲滿人間 / 陳郁秀
領隊的叮嚀 / 孫愛光

第一站 臺灣

天佑臺灣

馬水龍「臺灣組曲」

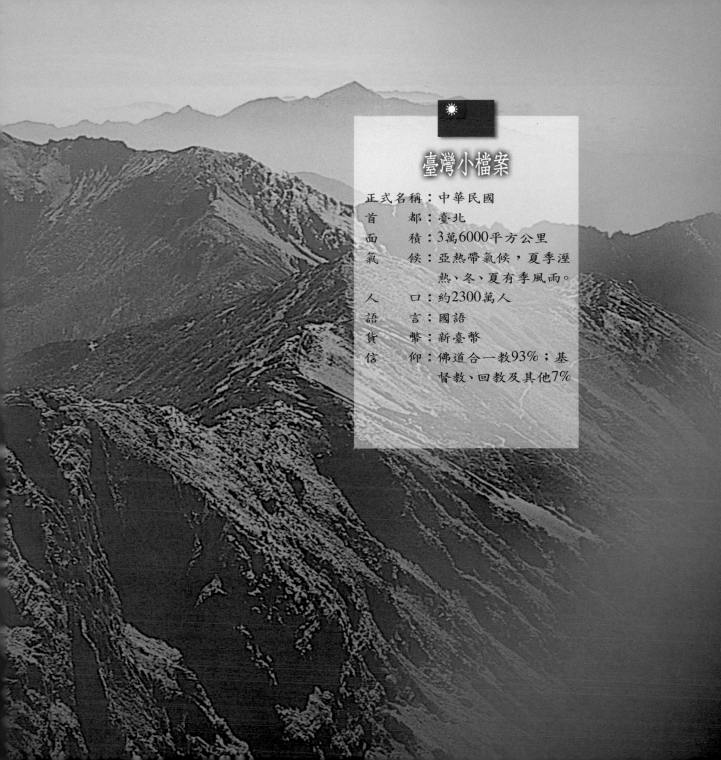

臺灣小檔案

正式名稱：中華民國
首　　都：臺北
面　　積：3萬6000平方公里
氣　　候：亞熱帶氣候，夏季溼
　　　　　熱、冬、夏有季風雨。
人　　口：約2300萬人
語　　言：國語
貨　　幣：新臺幣
信　　仰：佛道合一教93%；基
　　　　　督教、回教及其他7%

聽一遍家鄉的樂聲，像掬一把泥土的作用那
樣，跟故鄉說聲再見吧！我們就出發——

（不談音樂，只祝福我們的土地！——臺灣子民
都懂得寫自己的音樂。）

琅琅上口的婆娑之洋　美麗之島

福爾摩沙的風采如何計算

五個世紀的活躍生息

峰峰相連到樓中有樓

曾經

綠草茵茵籠罩全地

芒芒如　祖母綠擋不住的輝光

中央山脈東西河川肆意流動

輝映　一動一靜對應之美

湍湍滾水秀姑巒

平緩如帶淡水河

合歡堪比冬瑞雪

合樂若觀四獸型

曾經

新石器生活　顯現芳蹤

方外之夷　化外琉球

不受範限

聖祖收服　移民其上

爭奪四起

南島民族、閩粵皖桂、南歐強國、大不列顛

熙來攘往　攘往熙來

中法一役雞籠受害　甲午混戰竟成筆下敝屣

多舛命運　運命多舛

數不盡的日子　無數血統在此寄居

五十多個年頭　中華民國借此紮根

經濟的奇蹟

人才的勃發

大夥兒胼手胝足闖出來

曾經

我們寫下燦然的歷史

1. 臺灣能高山南峰 （倪伯聰攝）
2. 山崖邊的柏樹，象徵著臺灣蓬勃
 的生命力 （倪伯聰攝）
3. 縱看能高南峰 （倪伯聰攝）

我們創出富裕的藍天

而今

高屏買水好過活

傘面相接到天邊

松山四獸人工美

霜雪難逢成奇景

而今

臺灣島上無數的血統　忙著

找尋自己的位置

中華民國的根紮在地圖上　倒不

紮在人心上

「中華民國是你的國家嗎？」

我躊躇

「臺灣是你的名字嗎？」

我迷惘

而今

美麗之島上無數子民

♪

忙忙亂亂奔跑往來

想再創一個新臺幣的奇蹟

婆娑之洋的環抱呼叫　喚不回海洋胸襟

精神生活不見了

而今

半世紀青天白日的照耀

暫時休息

新世紀新機器正在學習

跑得穩健

可矛盾的認同不足打擊我們

政黨的輪換不能奪廣大的民氣

多元的組成蓋不住深刻的相愛

願

臺灣之存在如

愛之存在

永不止息

臺灣人民對臺灣斯土的愛情

翠峰湖美景（曾吉松攝）

淡水夕照（曾吉松攝）

大、小霸尖山（曾吉松攝）

7

如同子女對父母的殷殷孺慕

臺灣人民的美麗和胸襟被自己的毅力喚回

福爾摩沙的聲譽名字再一次

名副其實　其實名副

誠心

祝願

願天佑臺灣

願斯土有情

願斯情無盡

導遊碎碎唸

　　馬水龍 (1939～)，臺灣知名的作曲家。1986年獲得美國國務院傅爾布萊特學術獎，作品相當多元，除了管絃樂曲、合唱歌曲、國樂曲外，1997年還完成大型戲劇性作品──說唱劇「霸王虞姬」。

　　目前在國立臺北藝術大學任教，仍活躍樂壇，時常發表作品。

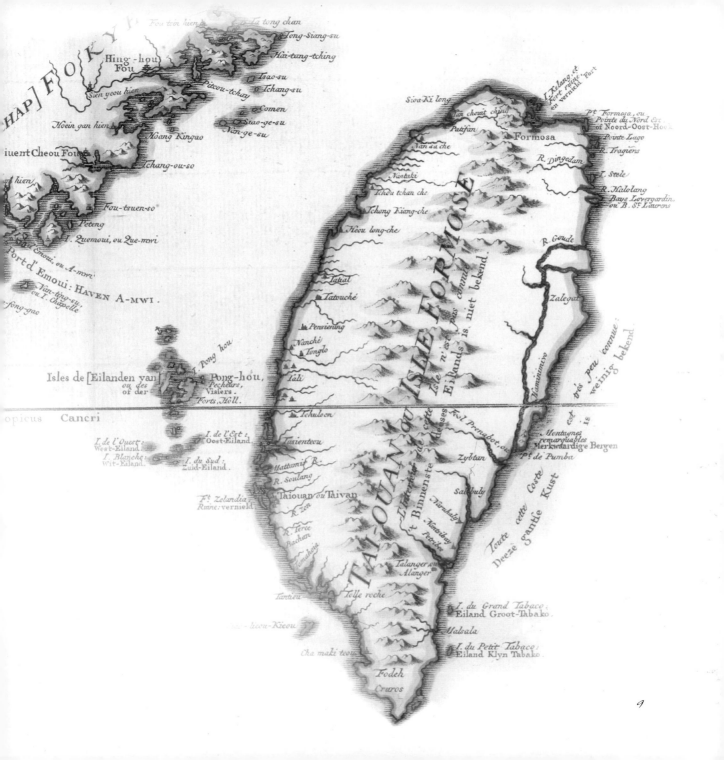

HAP] FOKY

Fou trin hien
Tai tong chan
Teng-Siang-su
Hing-hou
Fou
Hai-tang-tching
Tsao-su
Sien yeou hien
Peitcou-tchay
Tchang-su
Hoein gan hien
Comen
Siao-ge-su
Hoang Kingao
Van-ge-su
iuent Cheou Fou
Tchang-ou-so

hien

Fou-tsuen-so

Peteng

I. Quemoui, ou Que-mvi

Emoui, ou A-mvi

Port d'Emoui: HAVEN A-MWI.

Van-ting-su,
ou I. Chapelle

fong-gao

Pong hou

Isles de [Eilanden van
ou des
or der
Pong-hou,
Pecheurs,
Vislers,
Forts, Höll.

opicus Cancri

I. de l'Ouest:
West-Eiland.
I. de l'Est:
Oost-Eiland.
I. Blanche:
Wit-Eiland.
I. du Sud:
Zuid-Eiland.

Ft. Zelandia
Ruine: vernield
Taiouan ou Taivan
R. zon

R. Terce
Bachan
Tomahoia

Tantieu
Iscou-Kieou
Telle roche

Cha maki teou

Fodeh
Cruros

Sioa-Ki long
I. Kelang, et
Fort ruine
en vernield Fort

Van chouat chiu
Pt. Formosa, ou
Pointe du Nord Est
of Noord-Oost-Hoek

Patifan
Formosa
Pointe Lago

Van su che
R. Tragiens

R. Dingedam
I. Stele

Nantaki
R. Hilolang
Baye Lovvergardin,
ou B. St. Laurens

Tchou tchan che

Tchang Kiang-che
R. Goude

Heou long-che

Zalegat

Tatial

Tatouché

Pensieuing

Nanché
Tonglo

Kiaminiuru

Tali

Tehuloen

Montagnes
remarquables
Merkwaardige Bergen

Tusienteou
Pt. de Pumba

Mattumif R.

R. Soulang

Zybtan
Saltbuly

Talanger ou
Alanger

I. du Grand Tabaco:
Eiland Groot-Tabako.

Malsala

I. du Petit Tabaco:
Eiland Klyn Tabako.

9

文化中國

冼星海「黃河大合唱」

中國小檔案

正式名稱：中華人民共和國

首　　都：北京

面　　積：959萬6961平方公里

氣　　候：幅員廣大，氣候因地
　　　　　勢起伏、緯度高低、
　　　　　距海遠近，大致分為
　　　　　季風、乾燥、高地等
　　　　　型，雨量由東南至西
　　　　　北遞減。

人　　口：約13億人

語　　言：普通話（國語）

貨　　幣：人民幣

信　　仰：佛道合一教26%；回
　　　　　教2%；無宗教信仰及
　　　　　其他72%

氣勢宏偉的壺口瀑布

橫無際涯的黃河流域

　　讀文字學時說到形聲字，東漢許慎舉兩個例子：「江、河是也。」老師就說「江」和「河」在中國有專指的意思：江，就是長江。長江浩浩蕩蕩，流動的聲音「鏘鏘空空」，雄壯渾宏；河，就是黃河。黃河之水天上來，橫無際涯，承載著世世代代屬於炎黃子孫的歷史，「扣」動人心，流過千秋萬代。

　　長江和黃河一南一北，是孕育中華文化的兩大基礎：從黃土的高原展開三皇五帝、唐堯虞舜的發明事功、禪讓政治；鋪展陝西秦關的輝煌；繼而歷史重心一步一步緩慢南移，分分合合、合合分分的千百年間，魚米之鄉如長江、淮河，蓬勃地豢養無數平凡普通的老百姓。

　　於是，我們或可以說：「黃河開啟了中華文化的歷史。」黃河流域雖然常常改道、變化莫測，但不失其本，是造就中華民族大小事件的源頭。

中國是一個什麼樣的國家？這樣的問題也許現代人並

中
國

不會回答！尤其站在臺灣島上的我們，面對著有些陌生的籍貫，雖然可能具有特別的血統；雖然熟背五千年來的歷史遞嬗；雖然可能一輩子品味不到的高原食物，卻常掛在考生嘴邊——於是總有人忙於、熱切於追問：「中國是異鄉，還是故鄉？」

　　中國是異鄉，還是故鄉呢？這或許真的是一個該想想的問題！

　　不過全球數以億計，擁有漢人血統，或者經過「漢血」

Take a picture!

關於黃河的名字，有一種說法。

「黃河」是遠古時代一個青年神射手的名字，貧窮忠厚的他受到準岳父輕視和陷害。美麗溫柔的未婚妻因著對愛情的忠貞不渝，在上別人家花轎前毅然自殺以明志，消息傳到黃河的耳裡，因悲傷過度，一時間淚水如暴雨來襲，在乾燥的黃土地上蔓延，甚至開了水道，滾滾從黃河癱軟力竭的屍首邊，流到黃海、流進入汪汪的大洋——於是，這一條劃過中國北方的大河才被稱為黃河，紀念感人肺腑的愛情。

混合的許多民族，現今分散在各種不同的國度裡，有的掌理國權、有的享受民權。人人都樣貌相像，口裡吐出來的語言或許不同，但從沒聽說有人質疑過，他們是否屬於「中華文化圈」的一分子！因為那是不爭的歷史事實。

歷史的相繼發展，產生了文化的多樣面貌，也推衍出政治制度、政情認同的論題。不過，政治或許時常改變，文化的印記卻永遠難以抹滅。當我們接觸中國時，如果忘記歷史縱線上的政治段落，只抱持純粹文化的態度回望，抓住黃河之水的形容動態給您的感動，體會文化層次的中國，中國便不再是故鄉，也不再是異鄉，黃河的歷史動態才會純然被欣賞；站在既非異鄉又非故鄉的土地上，對文化的起頭——黃河，便只生出敬愛，不再作遙遠、懸疑的思索。

您看河面上熟悉水勢的船夫，辛苦地為人擺渡，他們在工作之中也哼著激勵心情的雄壯歌曲。黃河大概可以說是中國的縮影吧！一個勤勞工作的民族，為生活奮鬥、不曾稍歇。

再瞧瞧眼前黃浪滾滾，水的移動和砂石的懸浮難於分解，這樣的沉重增加了水流的動能，使它不斷沖擊沿岸，發出如人聲嗚嗚、哽咽不順的聲響。

浩浩湯湯的長江流域

象徵著中國勤奮精神的黃河，音樂家如何描寫呢？

或者用絃樂吧！取其淒美；或者寫些國樂呢？表達它的古老；又或者用龐大的管絃樂，找上一群愛黃河的人，來說說黃河的形貌、唱出祖先的心情、文化的初基，這才更能動人？

您說得真好！人聲是最能感動人的。眾人的歌唱透露的神奇力量，可以把黃河之水引到您的家中、迎進您的內心。

且聽聽「黃河大合唱」。

導遊碎碎唸

　　1938年，整個中國動了起來的抗戰時代。詩人光未然帶領專演抗戰劇的話劇隊，從陝西東渡黃河。他眼見船夫們與狂風巨浪搏鬥的情景、聽見高亢有力的號呼聲，禁不住悸動的寫下一組聯篇詩作，號召國人群起反抗敵人，其後再經由旅法作曲家冼星海(1905～1945)譜曲，遂完成這著名的「黃河大合唱」。

　　「黃河大合唱」共分八個樂章，有獨唱、重唱、合唱，每個樂章前並附有朗誦段落。這一組用中國語言唱出的中國人民心聲的作品，不僅在當時甚能激勵人心，其後亦傳唱不絕。

免稅商店

科特爾比：中國寺廟的庭園 (*In a Chinese Temple Garden*)

　　科特爾比 (Albert Ketèlbey, 1875～1959) 是英國人，在當時流行東方情調的環境下，創作出這首「中國寺廟的庭園」。

　　樂曲運用鐵琴、長笛、銅鑼等等樂器，營造出一個香煙繚繞的中國寺廟，甚至還用英語拼出，模仿廣東話的聲調，唱出祈禱的誦歌。樂曲還敘述結婚隊伍熱熱鬧鬧的經過、苦力們混亂喧囂，更別說偶爾傳來，用廣東話喊著「海盜」、「警察」的呼叫聲。

　　這首樂曲出版在1923年，可以想見，當時遙遠的歐洲人，是如何的「想像」中國。

第三站　波斯

神祕大帝國的人情小事

科特爾比「波斯市場」

伊朗小檔案

正式名稱：伊朗伊斯蘭共和國

首　　都：德黑蘭

面　　積：163萬8057平方公里

氣　　候：山區冬季寒冷、夏季
　　　　　溫和；平地夏天溼熱；
　　　　　內陸乾燥；沿海地區
　　　　　雨量充沛。

人　　口：約6330萬人

語　　言：波斯語、法爾斯語(官
　　　　　方)、阿拉伯語、庫德
　　　　　語、土耳其語

貨　　幣：里亞爾幣

成　　立：1925年脫離英國

信　　仰：回教什葉派95%；回
　　　　　教遜尼派4%；其他1%

　　跨越一道道剛強而蒼勁的山脈稜線，橫度了蜿蜒漫長而豐美多彩的絲綢商路，再望看一晌滿地黃土飛沙，仍顧盼一番愛情與名利的追趕碰跌，且讓我們邁步前往下一個旅站。

　　記得中學時，背過好多次、好多個跨越三大洲的大帝國：每一個名字背後都有暗潮洶湧的衝突；每一個名字面前也都亮著英姿煥發的神采和理想。可有個帝國總是特別高人一等？對崇尚自由和人權的新世紀人類而言，那兼容並蓄的居魯士、武功蓋世的大流士，締造了一個無以倫比的大帝國，出奇地和平、人民自治的大帝國，他們簡直就

是智慧的化身。是的！我們現在來到伊朗──古老波斯帝國的文化源頭。

　　說到波斯，您一定會想起好多故事，一定會找到好多特徵。比如普契尼的著名歌劇「杜蘭朵公主」中，首先犧牲了一位秀雅俊美的波斯王子；或者「天堂的孩子」阿里，貧窮辛苦而純真的形象讓您落淚；再如您曉得他們用坎井灌溉，還有在乾燥的高原上，首都德黑蘭因為綠洲的美名，總是成為考題中的空格；又如神祕的祆教和摩尼教，傳達古老波斯人善惡相對立的是非觀念。您還知道波斯帝國聰明地規劃行省、驛站，讓各種民族自治，宗教信仰也無妨自由；甚且您還懂得薛西斯（亞哈隨魯）王、他的皇后以斯帖與以色列民族十二月十四、十五日的普珥日，有何歷史關係！

　　不過，我迫不及待地再說一個您我必然有過的聯想，是非說不可的，那就是──波斯市場。

　　波斯市場，就是這一站波斯之旅的遊憩主題。現在讓我誠心地邀請您一起進去轉轉，在一探玫瑰花城「巴格耶拉母」的瑰麗之前，在一窺「洛特夫拉清真寺」的華貴神祕之前，您一定有興趣走一遭波斯市場，看看波斯人如何生活？如何平凡？又如何不凡？

　　經過絲路，就算是沙漠了！成群結隊的駱駝於是派上用場，載著商人在市場裡買賣往來，這是個普遍現象，古代就有很多人在波斯往來，好比中國的絲綢商人，現在亦復如此。您聽！一聲又一聲清脆的鈴聲，愈來愈近、愈近愈響，叮噹、叮噹、叮噹……。駱駝也是矯捷的，不一會就到市集中央，使市集上豁然熱鬧起來。

　　大家都在商議著價錢，忙得很、也躁得很，真想也上

前嘈雜一番。冷不防聽見一串呢喃：「……」。再細聽：「慈悲的人，阿拉保佑您。」嘩！是一群乞丐的哀求，在這吵鬧的市場中，他們竭力表達生活困苦的無奈，貧與富、缺與足的鮮明對照，在這聲聲句句的呼喊裡，一下子完全分辨清楚了！

這時，高貴的公主乘著轎子來到市場，也許是巡行？也許是觀遊？她款步輕盈、儀態萬千，步子緩而穩，面容樂而靜，隨著豎琴絃音的波動，翩然走入市場。手上閃著光輝的儀仗，正配合她優雅神采，吸引了所有目光，成為絕對的焦點。

眾人跟隨公主在市場中，觀見魔術師帶來令人瞠目結舌的表演，覺得充滿神祕，令人既好奇又折服；那一邊有

弄蛇師傅和蛇的逗趣互動，冒險驚奇也十足過癮。想想若不是身在中東，弄蛇和魔術都搬到舞臺上，雖也曾看過，可是總不夠真實，不像真正的波斯。

波斯市集

霍地，遠方傳來強大的號角聲，掩蓋、進而阻斷市場裡的滑稽氣氛，原來有個地方首長經過市場，他的前導部隊正奏樂呼喊著：「讓路！讓路！不可驚動酋長！」

酋長經過了，留下肅靜的市場，坐在地上苦不堪言的乞丐，又再一次哀告：「慈悲的人，阿拉保佑您呀！」希望形形色色的路人，能聽到他的呼求，給他一些憐恤和溫暖，不要只跟隨公主回宮的腳步。駱駝商隊歸家，鈴聲也漸行漸遠⋯⋯。

波斯一如現在的伊朗，是人人感興趣的一塊土地，因為她那強盛的過去，也因為她有特殊的文化與信仰、習慣。但是在音樂的發展裡，或者歐洲嚴肅音樂的歷程裡，我們一直沒有去問問波斯是什麼樣子？東方是什麼面貌？

可是幸運的，有一個英國人科特爾比，積極地看見了

大帝國榮耀外表，和特殊宗教神祕外衣下的內容——歷史的動力，也就是特別的波斯人！還寫了一首可愛的曲子，讓我們看見駱駝商隊、優雅的公主、攘攘的人群如何表現自己、如何表現波斯！

您呢？走在波斯的市場上，科特爾比的音樂是不是回響在您的耳中？迴盪在您的口中呢？這首短小的曲子，是不是可以讓您和波斯的人物、土地更接近一些？讓我們在這多待一會兒吧！

導遊碎碎唸

「波斯市場」(*In a Persian Market*) 的作者科特爾比，生於1875年，在當時的英國是活躍的作曲家，擅長通俗管絃樂曲，尤其喜好描寫東方情懷。

他的作品風格穩健、安排富有段落性，令人覺得清新出眾。除了「波斯市場」這曲最膾炙人口的作品，也為描寫中國而作出一首「中國寺廟的庭園」（在第二站「中國」介紹過），可以說是一個特殊的海洋歐洲人！

第四站　土耳其

鄂圖曼風華

莫札特「土耳其進行曲」

土耳其小檔案

正式名稱：土耳其共和國
首　　都：安卡拉
面　　積：77萬9452平方公里
氣　　候：南部、西部溫和，冬雨、夏溼熱；黑海沿岸，涼爽溼潤；內陸、東部，冬季寒冷、夏季溼熱。
人　　口：約6500萬人
語　　言：土耳其語（官方）、庫德語、阿拉伯語、希臘語
貨　　幣：里拉
成　　立：1923年
信　　仰：回教99%；天主教、基督教、猶太教1%

　　結束了波斯市場的觀遊，我們立刻啟程西行，進入這個有名的盆狀高原、進入和中國人的歷史息息相關的土耳其。

　　原來土耳其人擁有中國唐朝時代，位處沙漠的東突厥與西突厥血統，隨著時代慢慢臣服、時而反抗，在抗衡與隨從之間擺擺盪盪，最後終於漸漸遷離了大漠瀚海，有一部分移到今天的安地斯高原上了。

　　土耳其是個很特別的名字，讓您想到了：感恩節、耶誕夜、餐桌上那一盤一盤美味的……？噢！且慢，她可不全然是一個美味的國家，她還有更深的地理意義，更重要的歷史地位、宗教色彩。

就說首都安卡拉那兒畜養的安卡拉山羊，可是世界一流的毛皮用羊，想到安卡拉山羊，全身就暖和了起來；再說說舊都伊斯坦堡，本來叫做君士坦丁堡，照著東羅馬帝國偉大皇帝的名字命名的，是該國繁榮的心臟；還有我們滾瓜爛熟的博斯普魯斯海峽和達達尼爾海峽，緊緊圍住土耳其，增添她的海岸線之美；更別提十一世紀橫行的塞爾柱土耳其帝國和之後的鄂圖曼大帝國了，她們幾乎壟斷了中世紀東方經濟的市場和政經優勢。

德拉克洛瓦，西奧大屠殺，1823–24。這幅充滿異國情調與浪漫主義色彩的作品，描述了1821年希臘反抗土耳其壓迫的事件，也反映出土耳其尚武、剽悍的一面。

這樣一個充滿歷史經驗、商業重點及自然美景的地方，真是值得一看，值得一遊，您也一定很想知道她的面貌罷！

有些作曲家也和我們一樣很喜歡東方這個特別的國家。算算鄂圖曼帝國塵封在歷史關口中，不再廣大無敵的日子，距今已經有五百年了，而在兩百多年以前，有兩位作曲家，莫札特和貝多芬——他們都是歐洲大陸上的人，

土耳其

不像土耳其處在歐洲的邊緣——在這麼遙遠的距離下，仍然為土耳其譜了一曲，而且不約而同都寫了「土耳其進行曲」，只是所採用的樂器配置不同罷了。

為什麼要叫土耳其進行曲呢？這難免讓我聯想到鄂圖曼土耳其帝國和塞爾柱土耳其帝國的時代，那個充滿戰爭和種族利益的黑暗時代，其中也爆發過十字軍東征這樣的大戰役。提到戰爭總少不了軍隊，說到了軍隊的自衛、攻防，又免不了行軍訓練，自然土耳其也不會例外。由於這種國際浪潮，才引起作曲家寫作土耳其進行曲來歌詠他們的軍功吧！但這也只是一種揣想，真正的動機會更單純些?還是更複雜些?也未可知！

博斯普魯斯海峽的夜晚

今天來到土耳其，先想了一串土耳其的歷史、介紹了一圈土耳其的名景名產、又費一番唇舌說明「土耳其進行曲」何以叫做「土耳其進行曲」，其實只是想要和您一同分享這首莫札特所譜寫並明記有「土耳其風」(alla Turca)的名曲，透過這一首有名而朗朗

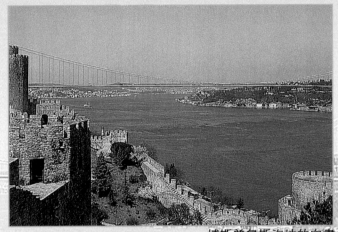

博斯普魯斯海峽的白晝

上口的曲子，來感知音樂的動力與人的動力有何相關！

這首曲子也就是莫札特的 「鋼琴奏鳴曲作品331號」(Sonata K. 331)的第三樂章，許多學過鋼琴的人，都曾彈過這一首曲子。 它是採用輪旋曲式的方法(a–b–a–c–a)來展開，我想此中最膾炙人口的部分，無非是起頭人人都能輕易上口的部分。

每一次聽到這一段，心情就隨著它的每一個樂句跳躍起來，而這些樂句由低音循序而快速的發展到高音，成為一個長句的面目，總讓我想到短話長說的國語習作題目，

之後再很快地回到原點。這種模進（模仿進行）的音形之
所以動人，就在於它在反覆中稍加了一些變化因素，讓人
在潛移默化中，得到一種快感。再加上用鋼琴彈奏，每一
個音符既獨立又連成一氣，好似一串串波紋輪替著在空中
發光，跳著輕鬆的舞姿。

　　這整首曲子的節奏都是緊湊的，幾乎沒有歇息的空間，
每一個樂句之間的接合，有如一個一個山頭，峰峰相連、
沒有竭盡，有時是五個音一串、三個音一串的小丘；偶然
是九個音符、甚至更多音符串聯起的長長山脈，由於音樂
起伏並不特別深峻，甚至最後的結尾也是意料中的終止式，
是標準古典時期的產物，所以不是個陡峭的山峰，感覺好
像地圖上橫放著的天山山脈！

　　而年輕的莫札特也將青年人的閒情放在進行曲中，不
知道如何解釋的，這首幾乎全是快節奏的曲子，竟然毫無
壓迫感，在黑鍵與白鍵的珠圓玉潤、串串敲落玉盤的連續
不斷中，一點也不緊張，有的，僅是一份純然快感的悸動。

　　您一定聽過這首進行曲，一定也有類似的快樂經驗吧！

正如「土耳其進行曲」何以叫做進行曲一樣費解的，是從「土耳其進行曲」帶來的悸動。為什麼這首曲子能自然而然帶來一種快活的衝力呢？我不能解答，但是每當我聽見這首曲子，總是歡歡喜喜──無以名狀的歡喜是無須具體化的，您以為呢？

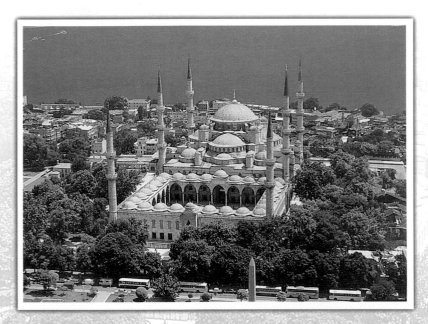

與聖索菲亞大教堂相對而立並有六根尖塔的藍色清真寺，是土耳其最大城市伊斯坦堡的名景之一，由大建築師錫南的弟子所建。隨處可見的花草圖騰，瀰漫著濃郁的鄂圖曼風情。

導遊碎碎唸

　　音樂神童莫札特 (Wolfgang Amadeus Mozart, 1756～1791) 是個奧地利人，從小就對旋律有超強的記憶力，也擁有天生的絕對音感，在他的腦中充滿源源不斷的、如行雲流水的音符，完成了作品後甚至不需修改。對於各種曲目，包括歌劇、交響曲、協奏曲、室內樂、鋼琴曲、合唱、獨唱曲，無不精到；為人也正直不苟、風趣幽默、安於貧困，是大家的好朋友。
雖然享年僅三十有餘，卻毫不影響他創作質量俱佳的作品。義大利歌劇大師羅西尼 (Gioacchino Rossini, 1792～1868) 曾說：「莫札特的音樂是天國裡的音樂。」真是貼切！

免稅商店

貝多芬：土耳其進行曲

　　1812 年，為了慶祝匈牙利佩斯市的劇場落成，準備演出慶祝劇「雅典的廢墟」(*Die Ruinen von Athen, op. 113*)，作曲的工作交由貝多芬 (Ludwig van Beethoven，1770～1827) 執行。貝多芬共寫了一首序曲和八首插曲，其中第四首插曲，便是著名的「土耳其進行曲」。

　　「雅典的廢墟」的故事，敘述代表智慧與技藝的女神米妮娃，因為觸怒天神宙斯而被懲罰，必須沉睡兩千年。等她終於從睡夢中醒來，雅典已經淪為土耳其統治，舊有的宮殿化為廢墟。於是米妮娃將智慧、技藝移往匈牙利佩斯市，於是新的劇場就此開幕。

　　這是很典型的慶祝劇，之後也不再演出。只有貝多芬的音樂，尤其是這首描寫土耳其軍隊由遠而近的經過，節奏簡單清晰的「土耳其進行曲」，還留在愛樂人的曲目中。

第五站　義大利

美聲的故鄉

雷史碧基「羅馬之泉」

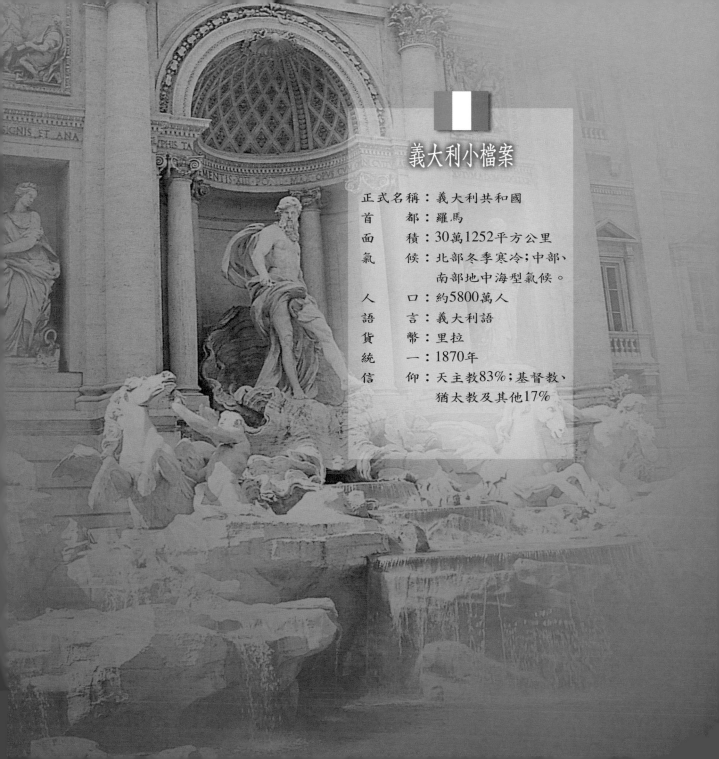

義大利小檔案

正式名稱：義大利共和國
首　　都：羅馬
面　　積：30萬1252平方公里
氣　　候：北部冬季寒冷；中部、
　　　　　南部地中海型氣候。
人　　口：約5800萬人
語　　言：義大利語
貨　　幣：里拉
統　　一：1870年
信　　仰：天主教83%；基督教、
　　　　　猶太教及其他17%

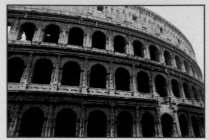
羅馬競技場

我聽過一種說法，或者是一個事實吧！世界上有兩個民族最會歌唱，他們的音樂天才是從造物主給予的語言與天賦而來，因為有豐富的子音音節和自然而然的好嗓子，使得他們的歌詠傳遍世界各地。

這兩個民族就是義大利民族和我們的泰雅族。我聽過義大利人唱歌，也欣賞過泰雅族的歌聲，這些聲音於我，即使能及萬分之一也值得了！

那麼，現在先從遠處的義大利土地談起。義大利是由一個靴子形狀、位處地中海的半島（是南歐的三大半島之一），加上一個西西里島所組成的。就如同臺灣一般，在有如嘉南平原的波河平原上，種植在歐洲大地上少見的水稻；並且地形年輕而不穩定，所以常常面臨地震、甚至火山爆發的威脅！眾所皆知的龐貝古城遺跡，就是在瞬間而至的火山薰掩蓋下煞然靜止的，至今還不斷地挖出許多寶物和歷史陳跡。

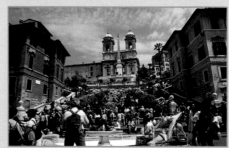
遊客如織的西班牙廣場 （MOOK自遊自在提供）

義
大
利

當然還有義大利的咖啡——espresso、cappuccino。說來奇怪得很！咖啡的原產地遠在熱帶地區，和義大利風馬牛不相及，但此地卻毫不讓賢地流行著咖啡文化，就連小朋友的早餐也必吃caffè latte！好像義大利就是咖啡的代名詞。

舊宮與烏菲茲美術館

又是咖啡、又是歌聲，加上火山地形、古城遺跡、歐洲最美的地中海，被這一切美好包圍住的義大利，只能給我一種感想——閒適開懷，無所矯飾。

義大利也誕生很多大作曲家，尤其是歌劇 (opera)，要一一細數，恐怕說上一天也說不完！但除了大家熟悉的羅西尼、威爾第 (Giuseppe Verdi, 1813～1901)、普契尼 (Giacomo Puccini, 1858～1924) 之外，您也許不認識一個同樣有影響力的作曲家——雷史碧基。

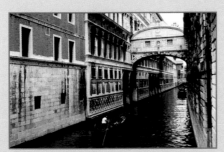

威尼斯的嘆息橋

現在我想要藉著雷史碧基的筆，跟隨他的音樂來周遊義大利，但義大利

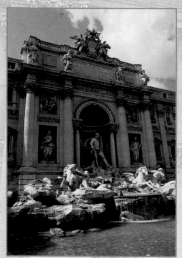

羅馬最知名的許願池，也是雷史碧基用心描繪的「特拉維噴泉」(Fontana di Trevi) (MOOK自遊自在提供)

何其廣大，名城古蹟何只千百，如何去關照呢？

自然，我們得找出一個足以代表義大利的城市，遊歷這個特別的城市就能一窺義大利的精神；遊歷這個特別的城市，就可以說您已經感受過義大利了。這個大城市，我選擇羅馬──義大利的首都！

「羅馬之泉」(*Fontane di Roma*)是雷史碧基在1916年完成的作品，主要在描繪特別的景物，以及羅馬在世界名城中穩坐第一把交椅的價值感！雷史碧基將一天分成四個階段，描寫羅馬的四座噴泉，每一個噴泉都有時間的特色和神話傳說的意義。

黎明時分的「茱麗亞山谷噴泉」，充滿寧靜感覺和柔和的氣氛，聽起來很有朦朧美，如同霧氣蒸騰在安靜的田園上，然後隨著法國號的齊奏衝破黎明的晦黯，揭開了早晨的光輝。

陽光下我們看見「海神特萊頓噴泉」，這座1643年由貝尼尼製作的噴泉，聳立在羅馬繁榮的街道口，四隻海豚拖舉著半人半魚的海神特萊頓，祂雍容地坐著，吹奏海螺，

許多生命則回應祂的召喚，一陣陣回音飄蕩在繁忙的十字路口，充滿神祕性，也展現了雷史碧基的想像力。和唱歌蠱惑水手的人魚傳說相比，這一段海神的螺聲顯得溫馨許多。

在回音漸次消退後，我們在「特拉維噴泉」邊，一窺大海的威力與動感，藉著長號與小號的輝煌、豪邁，君臨在絃樂的起伏之上，一種特殊而豪壯的美感，讓人清楚地感受到海神駕著馬車穿梭在海面上，和海的女神、侍從臣屬們遨巡嬉遊，使得海面上波濤洶湧，景象亦驚人亦動人。

到了夜間，一切又將歸於平靜。在「邁迪奇別墅噴泉」，向羅馬的繁榮進步和梵諦岡充滿宗教性的靜謐顧盼。燈光在柔和的旋律中黯淡，最後敲響午夜鐘聲，一天的多采多姿又復歸靜寂。

走筆至此，想起李立群的底片廣告。他說他用照片來寫日記，那「羅馬之泉」大概就是雷史碧基為羅馬所寫的日記吧！也許他的想像超過了人的境界，還和海神打了招呼，但是整體聽來想去，就像一篇美文、一首詩詞，除了

位於佛羅倫斯的舊宮

景色的描寫能讓您真實感受外，還有那麼一些恰到好處的誇張、一點適得其所的戲劇張力。羅馬也是這樣的城市吧！這個又美麗、又輕鬆的城市，就適合這種表現方式。

「羅馬之泉」——雷史碧基的交響詩作品，邀您一塊兒來欣賞。

聖馬可廣場上的咖啡座（MOOK自遊自在提供）

導遊碎碎唸

　　雷史碧基 (Ottorino Respighi, 1879～1936) 算是二十世紀初義大利作曲家中，除了普契尼之外最有名的一位。生於波隆尼亞，1916年後一直定居在羅馬。

　　少年時期就在波隆尼亞的音樂院同時學習小提琴、中提琴及作曲，後來專精於作曲，其間曾接受俄國大作曲家林姆斯基－高沙可夫 (Nikolay Rimsky-Kor-sakov, 1844～1908) 的作曲指導。他的作曲風格也受到理查‧史特勞斯 (Richard Strauss, 1864～1949) 的影響，最有名的作品包括「羅馬之泉」、「羅馬之松」及「羅馬之祭」。作曲的特色在於能融合傳統與現代，既不落入窠臼、又不會過於突兀，富有歡樂氣息和戲劇性，尤其在他的歌劇作品中，樂曲在力度強烈或劇情激昂處，竟然用最弱的方式表現！這也是使人激賞的重要原因。

　　此外，他的努力不單單在新曲調的產生，也包括演奏與翻譯──藉以表示他對義大利風格，十七、十八世紀傳統的重視。無可置疑的，他因為多元的作品類型（包括芭蕾舞），成為二十世紀初期的大音樂家，可說當之無愧。

免稅商店

雷史碧基：羅馬之松 (*Pini di Roma*)

　　「羅馬之泉」完成八年後，雷史碧基以更大的筆力、更大的規模完成「羅馬之松」，用音樂描寫羅馬境內的四處松樹——波給塞別墅（羅馬的公園）、卡塔空巴（古代基督教作禮拜處）、喬尼柯洛（一個郊區的村落）、阿比亞街（古羅馬軍隊行進路線），並藉此探索屬於羅馬城的往事時光。

　　四個段落各有千秋，可說是「羅馬之泉」的續作。1924年在羅馬首演。

雷史碧基：羅馬之祭 (*Feste romane*)

　　這裡的「祭」不是祭祀，指的是節慶、祭典。雷史碧基在這首交響詩中，描寫了古代羅馬到現代羅馬，四個代表性的節日——尼祿萬歲節、五十年節、十月節、主顯節。這首作品首演於1929年，是「羅馬三部曲」中的最後一部。

巴赫 (Johann Sebastian Bach, 1685～1750)：義大利協

奏曲 (*Concerto nach Italienischem Gusto*)

白遼士 (Hector Berlioz, 1803～1869)：序曲「羅馬狂歡節」(*Le carnaval romain*)

理查・史特勞斯：交響幻想曲「義大利」(*Aus Italien*)

義大利

　　1886 年,二十二歲的理查・史特勞斯在義大利旅行了五個多月,他在這段期間逐漸醞釀這首樂曲,一年之後正式演出,作曲家說：「這件作品並非敘述羅馬或拿波里驚人的大自然之美,而是表現親眼見到這些美景時,生發而出的感情。」

　　交響幻想曲 (*Sinfonische Fantasie*),指的是突破交響詩的單一樂章,將作曲家心中的印象,以幻想曲的形式,無拘無束的串聯起來。樂曲共四個樂章,分別描繪康巴尼亞(一處曾經盛極一時的貴族樂園,今已成為荒涼之地)、羅馬廢墟、蘇蘭多海岸、拿波里人的生活。

　　這首作品首演時毀譽參半,但作曲家從此確定自己的作曲方向,對喜歡理查・史特勞斯的人,或對音樂史來說,是一首很重要的作品。

英雄的樣子

蕭邦「第六號波蘭舞曲——英雄」

波蘭小檔案

正式名稱：波蘭共和國
首　　都：華沙
面　　積：31萬2677平方公里
氣　　候：海岸區、西部屬溫帶
　　　　　氣候；內陸、東部氣
　　　　　候涼爽。夏季短、冬
　　　　　季冷而下雪。
人　　口：約3864萬人
語　　言：波蘭語
貨　　幣：波蘭幣
成　　立：1947年
信　　仰：天主教95%；基督教、
　　　　　回教及其他5%

　　如果要找出一個國家，在分分合合的歷史軌跡、外患連連的數次壓力下，仍然維持著剛強的心臟、仍然維繫著人民的忠心、仍然堅持著她的榮譽、緊握著她的未來的，我想就是波蘭吧！

　　波蘭是一個小小的國家，有臺灣的九倍大。說到她的位置，令人有些頭疼，不但夾在德意志和俄羅斯兩個大國之間，過去幾次戰爭中也時常成為別國的籌碼，有時被切了一塊土地、有時西移東遷，而且好幾次被瓜分，成為別人的領土。當然曾經在這片土地上，也推行過共產主義、也高舉過無產階級革命、也曾經貧窮、也曾經不安。

　　但是，現在的波蘭已經不一樣了。她不再是擾攘不定、弱小驚慌的代名詞。她的生活品質正在起步，正在努力習慣自由民主和政黨政治，波蘭人民喜歡誠懇親切地對待別人，他們自然也和以前一樣對波蘭充滿信心和熱誠。

　　也許是因為波蘭人的骨子裡，流有一種剛強的血液，雖然遭受危險威脅，也不會輕易低頭，仍舊充滿希望和企圖心。好像有些人，被打不還手、被罵不還口，卻靜靜地

把自己磨練地更堅強，所以波蘭人都很浪漫──相信自己、要求自己，而且又剛又烈。

這種剛烈和浪漫的情緒，我們也很熟悉的，可以把它稱做「騎士精神」。就像中古時代，身邊總有女伴來支持的歐洲騎士們，要效忠他們的領主，要為領主爭戰、勇往直前。騎士的故事我們聽得多了，當然唐・吉柯德是一個特別的例子，波蘭人不是那一型的。一群群對波蘭忠心的人，都有真正的騎士精神。

而在十九世紀，身處在動盪波蘭、面臨一次次瓜分危

波
蘭

（MOOK自遊自在提供，王瑤琴攝）

蕭邦肖像

機，以愛國、愛同胞為名的鋼琴詩人蕭邦，自然對波蘭人的騎士性格更加熟稔。

所以，說到波蘭就不能忽略蕭邦，以及在他寫作的無數作品中，特意描寫波蘭人騎士精神的「第六號波蘭舞曲『英雄』」(*Polonaise Héroïque*)。

這首「英雄舞曲」，全曲都有一種屬於波蘭、屬於軍隊的感覺。首先，開頭就用一串串的音符和節奏的結合，經過好幾次的跳躍，表現出緊張的感覺，但是拍子其實一直都很穩當，您可以很清楚地從拍點的進行，感覺到疾走的氣氛。

接著進入大家都很熟悉的主題，有如優美的華爾滋，當然這首曲子名為「波蘭舞曲」，這就是它最初的三拍形式。可是，此時依然沒有放棄對拍子強弱的強調，雖然音形上，整體來說十分優美，但仔細聽聽左右手的繽紛音色，那種交織、相對的感覺，仍然可以聽出軍旅生活的緊湊和波蘭當時的變動。

再來音樂轉入一段和絃為主、穩重的段落，幾個和絃

用斷奏而非跳奏進行，雖然有稍微喘息的空間，卻一點也不輕佻、不放鬆，在有名的主題反覆過後，藉著一大串和聲的轉換，彰顯不安和不確定，又帶入另外一次穩當的和絃進行中。整首舞曲彷彿全是在行走、無暇停止，不斷往目標前進，直到最後幾個同樣的和絃緩緩結束，整首曲子才有一種完成目標，想要大舒一口氣的休止。

建於1950年代早期的文化科學宮，仍是波蘭最高的建築。（MOOK自遊自在提供，王瑤琴攝）

Take a picture!

波蘭舞曲 (polonaise) 又名波羅奈舞曲，為波蘭的民族舞曲，具有莊嚴、歡樂的氣息。有關它的起源並無定論，但在法王亨利三世登基時，貴族們以這種音樂列隊歡迎，因而確立了它的形式。最初用於宮廷儀式，後來使用於政治性舞會，能表現國民的特質。

到了蕭邦的時代，波蘭舞曲不再使用於政治性的舞會了，而在音樂上更加繁榮、精緻。蕭邦個人所作的十一首波蘭舞曲中，以「第三號『軍隊』」(Polonaise militaire)最為有名。

喬治桑位於諾昂的故居

這讓我想起林良先生的作品「樹」，說到「一棵樹有一棵樹的樣子，一個人有一個人的樣子，樣子都不同，但都有一種可愛的樣子。」「英雄」這整首曲子也是如此，不論是用重複的和絃、緊湊的音形，或是舞曲的感覺，都沒有辦法掩藏英雄（或是軍人）巴達巴達、穩定有序的步伐。這種「萬變不離其宗」的功力，也是這首曲子最能吸引我的地方。

導遊碎碎唸

蕭邦（Fédéric Chopin, 1810～1849）生於華沙，父親是法國人。七歲就登上舞臺演奏，博人喝采；十歲即開始作曲；二十歲時隻身離開波蘭到德、法、奧國從事演奏工作。因為俄國占領波蘭，所以他拒絕到那裡演出。雖然一直到三十九歲去世為止，從未再回到祖國，但是他的行囊中，始終放著一罐波蘭的泥土，後來潑灑在他的墳塋上，他的作品也毫不掩飾他對波蘭的思念。

他的作品幾乎完全是為鋼琴寫作，少有例外，因為自己也是鋼琴演奏家，對於鋼琴的表現是瞭如指掌！所以學鋼琴的人都會接觸到、練習到他各式各樣的作品。他喜愛使用自由速度來增加音樂的抒情性；使用踏板增加合聲之美。許多作品屬於波蘭舞曲的形式，包括五十一首馬厝卡舞曲（Mazurka，中等速度的波蘭舞曲）和十一首波蘭舞曲，這對當時的歐洲人而言，十分新鮮。

如果他的體魄強健一些，不只享年三十九歲的話，相信他會有更多的作品流傳、更加令人驚奇。

波蘭

第七站　捷克

話說祖國

史麥塔納「莫爾道河」

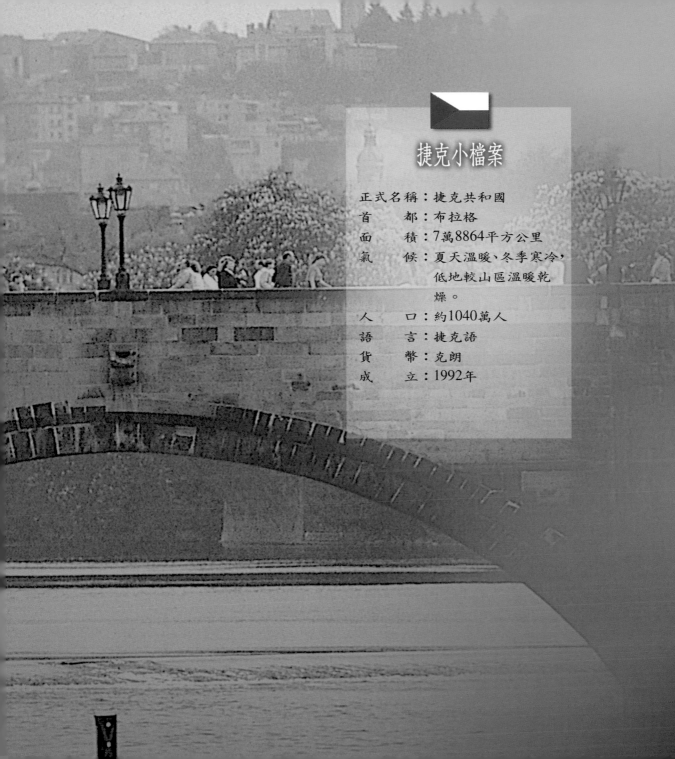

捷克小檔案

正式名稱：捷克共和國
首　　都：布拉格
面　　積：7萬8864平方公里
氣　　候：夏天溫暖、冬季寒冷，
　　　　　低地較山區溫暖乾
　　　　　燥。
人　　口：約1040萬人
語　　言：捷克語
貨　　幣：克朗
成　　立：1992年

說起捷克，不曉得您會想到些什麼？是共產主義赤化東歐？是民主洪流衝擊下，不上軌道的工作心情？是歷史上的分合切割？是礦業與農業順利並行、自然資源豐富？是歌劇「波希米亞人」？是電影「布拉格的春天」？或是⋯⋯？

然而，我的記憶立刻翻撿出一把小提琴，大概是因為我擁有而鍾愛，一把捷克製琴師傅親手做的小提琴。它整體閃耀著亮眼的紅褐色、琴弓上也有師傅不易辨認的簽名，聲響激亮、柔軟，如同女子低聲的呢喃；重量輕省，正像提抱的寵物，所以我的私心裡，總相信捷克的木材是品質最棒的、捷克的製琴工業是最發達的、捷克的小提琴總是悅耳動聽的，因此雖然並不甚了解捷克，甚至尚未親見她的土地，我的腦海裡就常常浮現出捷克的草木扶疏、人民和善，好像很早就認識她了一般。

我想捷克人應該以他們的製琴工業自豪，也以他們的國家自豪吧！但是在一、二個世紀前，他們在歐洲沒有顯赫的名聲、地位，那麼，何以表現他們的自豪呢？

我想，就因為如此，他們才漸漸孕育出許多藝術家，

布拉格俯瞰（大地地理雜誌提供，陳佐治攝）

藉由藝術的表現，來訴說他們對於「生在捷克，長在捷克」的榮耀感，顯示身為斯土斯民的價值感。例如音樂方面，史麥塔納和德弗札克都具有出色的成果，而其中更加著力在歌頌波希米亞歷史、景物、傳說，矢志創作民族歌劇的，就非史麥塔納莫屬了。

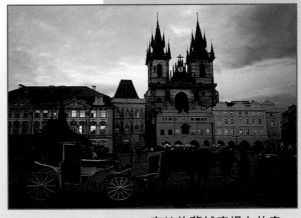

布拉格舊城廣場上的泰恩教堂　（MOOK自遊自在提供，王瑤琴攝）

他寫作的一部經典「我的祖國」(*Má vlast*)，用以歌頌捷克的風采、民氣、生命力，而其中的第二段「莫爾道河」(*Vltava*)，算是最膾炙人口的作品，帶給世人極鮮活的印象。

「我的祖國」是史麥塔納以六首聯篇交響詩串構而成。所謂的交響詩(Symphonis poem)定義起來並不困難！簡而言之，交響詩就是較為簡單、精練的交響樂曲，一般都歸類為管絃樂曲。它通常藉著唯美的音樂線路，描寫一個故事，或是若干部詩歌作品；換而言之，也就是和詩詞有最相似性質的音樂作品。史麥塔納這些帶有詩情的交響音樂，因為明顯表現出他的愛國心情，而被史特勞斯稱為「我的

捷克

57

作曲家在樂譜上，附上一段文辭優美的標題：

河流發祥自兩個源頭，流水沖激岩石，發出快活的音響；受太陽照射，發出清亮的輝光。河幅逐漸寬廣，兩岸傳來狩獵的號角聲與鄉村舞蹈的迴響。流水轉入聖約翰的急湍，打在岸邊的岩石上，水花四濺。河水徐緩的流入布拉格市……。

祖國」。

奇數段巍峨的城堡、薩爾卡、塔波爾都在以音樂回憶祖國的光榮，豎琴的輝煌描寫皇宮；薩爾卡女王的復仇傳說；最重要的塔波爾，是捷克歷史轉變的關鍵，描寫英國國教派引進後，和德意志統治者所信仰的傳統天主教發生衝突，造成慘烈的英德民族戰爭，這戰役流傳的讚美詩「上帝的戰士」也是本段的主題。

偶數段莫爾道河、布拉尼克山則隱現了對於未來的展望；其中莫爾道河及波希米亞的森林與草原都已寫景物為主，性質相似。至於布拉尼克山，則延續了塔波爾的主題，繼續描繪戰爭並達成勝利。

想想酈道元、柳宗元和袁宏道吧，這些中國遊記最優秀的作者。如果評價文章，寫景狀物能恰到好處、如在眼目之前，就堪稱一篇高明的作品，那麼史麥塔納的「我的祖國」，也就是一部高明的音樂作品，尤其是最著名的「莫爾道河」。因為當我在二十年前第一次接觸它的當下，我就從音樂中看見了兩個源流的莫爾道河！

　　他運用長笛、雙簧管、絃樂的交織，樂音嫋嫋，好像沒有終境，展演出莫爾道河的綿綿不絕；以法國號和小號的音響，帶領我們行經森林，會會獵戶的追逐，又繞行田疇沃野，經過婚禮的輕鬆舞會。毫不「拖泥」、水流滾滾，而景物移換之間，一派的自然、不突兀、不費氣力。

　　然後曲調忽然出現了明顯的銅管聲響、強而有力的打擊樂和激昂的絃樂，我依稀看到坐著獨木舟闖入瀑布區的

捷
克

貫穿布拉格市的莫爾道河　（MOOK自遊自在提供，王瑤琴攝）

卡通畫面，一下子激情緊張了起來，原來水流經過了有名的「聖約翰急湍」，急速一洩而下，真是壯美到了極點！記得徐志摩說過的「數大便是美」，這種雄壯的美感經驗，其吸引力是任何人也逃躲不過的。

莫爾道河最後流入了首都布拉格，進而匯入易北河。當它進入易北河後，便不再是莫爾道河，它將隨著易北河水的流動，匯入更坦蕩的大海，而音樂也就在匯流的當下，悄然停止。

讀者不妨聽聽「我的祖國」，聽聽一個作曲家如何用音樂表達對國家的戀慕和崇仰？又如何用巧妙的配器，描繪一幅幅生趣盎然的捷克森林，戰爭場面；畫出他所生、所長、所愛的「領域」——願您一同體會。

導遊碎碎唸

　　史麥塔納 (Bedřich Smetana, 1824～1889) 擁有十七個弟弟，因為具有天才式的才能，父親早早就栽培他，不但六歲就第一次登臺演奏鋼琴，而且五歲就在絃樂四重奏樂團，擔任小提琴手，甚至同時學習聲樂及作曲。

　　但除了音樂之外，他並不愛讀書，因此成績一直不佳。他曾說過：「我一點兒也不想讀書」，滿腦子都是當個藝術家，即使父親反對、斷絕經援，也不計代價、義無反顧。1843年10月遠走布拉格，開創自己的天空，而他的一生，就是在實踐理想的道路上勇往直前，是現代人的好榜樣。

　　他的作品就如現在所欣賞的「莫爾道河」，有兩道源流相同，卻面貌不同的基調：一方面神采奕奕；一方面因私生活的種種經歷，而黑暗悲愁，表現出史麥塔納在人前、人後的全貌。

史麥塔納的一場音樂會

免稅商店

除了熟悉的「莫爾道河」，讓我們再次深入史麥塔納的祖國之旅！

第一首　維謝格拉德 (*Vyšehrad*)

這裡指的是布拉格南部、莫爾道河東方的一座城堡。作曲家用音樂敘述這座城堡，以及有關的傳說，同樣有一段標題說：

> 詩人眺望著城堡的岩石，用心傾聽傳說中的遊唱詩人魯密爾彈奏豎琴的樂音。此時，城堡過去的輝煌歲月，似乎又回到眼前。公爵與王侯們的座前，簇擁著大批英姿煥發的騎士們……，戰士入城的腳步聲與勝利的歡呼相互應和。然而，詩人眼裡又馬上浮現，過去的榮光逐漸沒落的景象。激烈的戰爭如狂風掃過，金碧輝煌的宮殿，全數化為殘磚破瓦，城堡被棄置在一片荒煙蔓草中。一段長時間的沉默後，魯密爾的豎琴回聲，又再度由此廢墟中傳出，如泣如訴……。

第二首　薩爾卡 (*Š arka*)

　　樂曲敘述的，是有關女英雄薩爾卡的故事。這是波希米亞一個流傳已久的傳說。

　　伍拉絲塔 (Wlasta) 是亞馬森族的女王，好戰的她屢屢向波希米亞騎士們挑戰，卻未能分出勝負。這時，她麾下的女指揮官薩爾卡被愛人背棄，感到無比的憤怒、屈辱，立誓向所有男人復仇。於是伍拉絲塔心生一計，將美麗的薩爾卡，綁縛在波希米亞騎士們必經的路上。騎士們見到楚楚動人的薩爾卡，忍不住將她帶回營中。於是薩爾卡極盡妖惑的能事，讓騎士們喝得爛醉如泥、倒地不起，再趁此機會吹響號角，喚來她的女伴們，終於將這些毫無抵禦能力的敵人，殺得片甲不留。

第三首　在波希米亞的平原與草原裡 (*Z čeckých luhů a hájů*)

　　這是史麥塔納對祖國的土地，作最直接的謳歌。

　　音樂敘述廣大無垠的草原上，自地平線投射明亮的陽

光，微風吹過樹林，小鳥們跳躍枝頭，展示嘹喨婉轉的歌喉。遠方傳來農家慶祝豐收，洋溢喜悅的歡唱，原野上盡是一片歡欣的景象。

第四首　塔波爾 (*Tábor*)

十五世紀的捷克，誕生了一位影響深遠的胡斯 (Jan Huss, 1369？～1415)。他鼓吹民主思想、倡導宗教改革，使得捷克人民國家意識、民族意識高漲，與當時深具影響地位的德國人相抗衡。

在他死後，信仰他的人組成「胡斯黨」，與反對胡斯主義、親近德國的國王，以及天主教教會相對抗，甚至發動所謂波希米亞戰爭。塔波爾是布拉格南方約一百公里的小鎮，樂曲述說的，就是在這裡發生，波希米亞戰爭中的一役。

第五首　布拉尼克山 (*Blaník*)

這首樂曲同樣敘述胡斯黨以及它們發動的波希米亞戰爭，不過背景轉到了布拉尼克山，據說就在這座山腳下，胡

斯黨人取得了重大的勝利。樂曲中也引用第一首「城堡」的主題，象徵捷克的光榮歷史綿延不絕，很能鼓動人心。

<div align="center">＊　　　＊　　　＊　　　＊</div>

這五首樂曲，史麥塔納花了六年的時間 (1874～1879) 逐次完成，但在敘述內容、音樂主題上，卻又十分緊密。六首曲子第一次共同演出，在1882年的布拉格，從此以後便緊緊抓住捷克人民的心。每年在史麥塔納洗禮日開幕的「布拉格之春」音樂季，一定會演奏這套樂曲。

捷克

第八站　芬蘭

紛而然之

西貝流士「芬蘭頌」

芬蘭小檔案

正式名稱：芬蘭共和國

首　　都：赫爾辛基

面　　積：33萬8145平方公里

氣　　候：夏季短而溫暖、冬季
　　　　　嚴寒（北部約達六個
　　　　　月），雨量少，且集中
　　　　　夏季。

人　　口：約520萬人

語　　言：芬蘭語、瑞典語

貨　　幣：芬蘭馬克

成　　立：1917年脫離蘇聯

信　　仰：信義會89%；芬蘭正
　　　　　教1%；天主教1%；其
　　　　　他9%

如夢似幻的芬蘭湖景 （芬蘭觀光局提供）

倘若世界上有一種力量，可以將人的心境統一起來，足夠把我們的行為連成一氣、可以使人人口徑一致，甚至讓我們甘願為它牽引、為之賣命而無所怨悔，我想無非就是「民族意識」了。

「舊約聖經」裡有一個故事，說在遠古時代，人類原本能毫無藩籬地互相溝通，也擁有超凡的智慧和力量，因此商議建造一座通天的高塔，來表明他們的「冰雪聰明」。但是造物主為他們的盛氣與傲氣而憤怒，便混亂了祖先們的語言，讓他們不能再互相討論、共同計劃，塔的建設也就停頓，從此語言不通的人散居各處，以後自然而然成了一個個王朝、國家。

這些國家中，大多數參雜了經過混血的多種民族，但是也有一些國家，大部分都是由同一個民族所組成，在政治上，我們稱之為「民族國家」。

民族國家裡的人熱愛祖國的程度，是多種民族國家不能與之相較的！他們因為愛自己的血統、看重自己的直系遺傳，因此深愛自己的國家。這種愛的力量，就如同八月

半的錢塘潮那般，浩浩蕩蕩、一觸即發，絲毫不可遏抑。

今天我們就站在芬蘭，這個屬於芬蘭民族的國家領土上。她在寒冷的北歐，而且穿越了北極圈，擁有美麗的冰河地形，上頭有千百個冰蝕湖，想起來心裡便吹起陣陣凜冽的冰風！似乎只消接近湖畔，它的冷冽就能沁入心脾，使我們頭腦清醒、眼目明亮。

芬蘭，千湖之國！在北歐，音樂發展所受的重視程度並不及中歐和南歐，抑或海洋歐洲。可是這個相對而言黯淡一些的亮點，仍在十九、二十世紀國民（民族）樂派興盛的同時大放其異彩，因為在她的土地上，誕生了一位愛國、憂民的音樂奇葩，就如同我們的愛國詩人屈原一樣，一字、一句、一音、一曲，無不是與芬蘭間不能割捨的愛戀。作曲家甚至完成了一首大作，使芬蘭人因此同仇敵愾，面對帝俄的壓榨，反而更加勇敢、堅強，價值等同於芬蘭的國歌——他就是西貝流士。

「芬蘭頌」（*Finlandia*）也是一首交響詩。既然稱作交響詩，就具有一切詩的特質：語言精練、情感豐富，藉著

Take a picture!

從十三世紀到十九世紀初，芬蘭一直是瑞典管轄下的國家，直到1808年，因為瑞典無法擊退入侵芬蘭的俄國，於是俄國接收這分權利，成為芬蘭的大公國。

這樣的關係，直到俄國尼古拉一世在位時（1825～1855），因干涉芬蘭的自治權，引起當地民眾的不滿，到了尼古拉二世在位（1894～1917），因為積極剝奪芬蘭的自治權，甚至企圖將她納為領土，於是芬蘭人民群起反抗，如火如荼的推動獨立運動。

芬
蘭

千湖之國的芬蘭（芬蘭觀光局提供）

簡潔有力的字句，表達最豐沛的情感，一旦深切感覺到詩中的情感，莫不為之撼動，甚至涕泗縱橫。

首先藉由銅管樂器銳利的音響，展開懸疑性的旋律，代表芬蘭當時沒有國際地位的疑殆不定，也尚未決定自己的出路，或者如何抵擋強國的包圍。

既而，銅管的懸疑、神祕，交棒給柔軟的絃樂重奏，音聲一下子歸於平衡、穩定，彷彿是在表現下了決定之後的安詳靜謐，又像基督教信仰安慰、鼓舞了芬蘭人，讓他們預見自己的出路。

最後作曲家預設芬蘭起而反抗壓榨、爭取獨立的遠景，並進而以亮麗厚重的音響，表達出勝利的感覺，可以清楚地感受到凱旋的呼聲！

這首交響詩特別著力在描寫北歐針葉林和苔原的景致、勇敢的芬蘭民族性，非常容易看出來每一個過程的變化，就像一幅幅寫實的連環圖片，把芬蘭的國家氣氛、自然景致和光榮願景，清清楚楚地速寫出來！

在當時的情境下，「芬蘭頌」無疑是芬蘭民氣的強心針，

當它在赫爾辛基首演時，更激起人民沸騰的愛國血液，人人都因此剛強起來，甚至引起世界各國的共鳴，進而對芬蘭的國際處境產生同情。不可思議地，甚至感動俄國的沙皇，不等到作品中第三段戰爭的爆發，芬蘭就順利在俄共本身的革命發生、國家陷入紊亂前，獲得了獨立，從此成為真正的政治實體。音樂的力量莫甚於此吧！

　　「芬蘭頌」，芬蘭人的榮耀，誕生在西貝流士對芬蘭的愛裡，也將永久存在於世人聲聲的敬佩中，現在就讓我們進入他的世界。

芬蘭

拉普蘭（Lapland）人的
帳棚（芬蘭觀光局提供）

馴鹿是拉普蘭人重要的生
活夥伴（芬蘭觀光局提供）

在芬蘭人的心中，可愛的聖誕老人是真實
存在的。（芬蘭觀光局提供）

導遊碎碎唸

　　西貝流士 (Jean Sibelius, 1865～1957) 是芬蘭的
國寶，號稱「二十世紀的貝多芬」，屬於國民樂派。
五歲開始學鋼琴，彈而優則創作新曲；九歲又學小提
琴。熱中於接近自然，萬物造化都是他的靈感泉源。
曾經放棄做法官的遠景，退學投考赫爾辛基（芬蘭首
都）音樂院，銳意走自己的路。

　　由於當時芬蘭被帝俄控制，因此他大量完成各
種帶著革命情感的作品，甚至還主導過反對運動。他
的一生與作品，都在表現對芬蘭的孺慕之情，即使受

到迫害，作品遭到監控、焚毀也毫不妥協，
而這也就是國民樂派的特徵。

芬
蘭

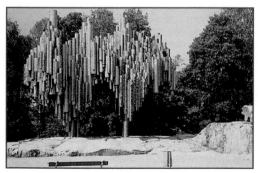

西貝流士公園最令人稱奇的
不鏽鋼管雕像

第九站　俄國

傳奇中的傳奇

鮑羅定「中亞草原」

俄國小檔案

正式名稱：俄羅斯（聯邦）

首　　都：莫斯科

面　　積：1707萬5400平方公里

氣　　候：冬季酷寒、夏季短暫，
　　　　　溫差極大。

人　　口：約1億4480萬人

語　　言：俄語

貨　　幣：盧布

成　　立：1991年脫離前蘇聯

信　　仰：大部分信奉東正教；
　　　　　小部份信奉猶太教、
　　　　　回教

　　有時候我會思索，到底該如何為俄國寫一篇文章？如何看待俄國的過去？又如何定位俄國的未來？如何寫得動人、寫得有味道、寫出她的特徵、寫出她的形象？

　　有時候我竟迷惘，俄國——或者說斯拉夫民族——的歷史，到底從何度量？他們是如此悠久漫長，但悠久漫長的歷史，又模糊地不能被清楚掌握。

　　有時候我會悵然，俄國經歷許多次的名稱更動，比方「大公國」、比方「帝俄」、比方「俄羅斯」、比方「獨立國協」，我們都以為全部指涉相同的意義，但這些國家裡所劃入的人民，卻總不完全相同。甚且在現今的國協中，僅只有百分之七十五的泛俄羅斯民族（包括大、小俄羅斯及白俄羅斯），造成民族的不和諧，他們危危顫顫的國家意識是否曾被定位？

　　有時候我很想去一探世界上獨一無二的「東正教」，融合了斯拉夫民族的民間信仰、由東羅馬帝國傳入的希臘正教，加上政教合一，因此重視裝飾、儀節和建築之美，到底是什麼樣貌？到底有多麼神祕？

有時候我也擔憂這一個橫跨歐亞大陸、深入北極，世界上最大的國家，雖然有廣大的領土，但是處在高緯度，任何收成都沒有把握，只有林業的發展殊堪告慰，人民的生活和其他普通大小的歐洲國家相比，幾乎無法較量。再加上一次一次的經濟危機、一次一次的政治風波，他們如何享受快樂的生活？

但有時候我也快樂，想起俄國最肥碩的一塊土地——中亞草原。那兒青蔥翠綠、生物悠閒，糧食作物的成長欣欣向榮，畜牧業也因此肆無忌憚的騁其發展。它的青翠寫著春天的信息、它的豐饒透露仲夏的活躍、它的美好讓人不記得冬天的霜雪，不扼腕政治、經濟生活上的緊張和壓力。

站在人的角度上，中亞草原確實是最棒的：它幾乎是俄國人糧食的來源，更是休閒放鬆的最好地點，並且，它是不能被取代的！沒有其他的土地比這裡更肥沃、生產力更旺盛、更能取悅俄國人的心。如果草原會說話，也許會誇耀自己是造物主安慰俄羅斯——當然還有更複雜的民族組成——的完美禮物，一定會跟隨清風的帶領，搖曳著遊

俄
國

牧騁懷，面對俄國的其他土地，說自己和黑海旁的黑土帶，是最美的、最好的、最豐富、最……的。

於是鮑羅定，這位俄國的作曲家，決定替它自豪一番，讓它發發聲、讓它介紹自己。「中亞草原」(*In the Steppes of Central Asia*) 的節奏十分單純明瞭，音樂中強弱起伏也不明顯，但是卻能清楚表達出廣大草原上一望無涯、乾脆瀟灑的景象。

首先讓我們畫道天空吧！用八度距離的單音爬上最高點，開始以絃樂的顫音來代表天上的線條，微弱而不確定，但忘不掉它的存在，好像晴朗天空上的一絲絲捲雲。

這時第一主題也由單簧管來表現，它的音色尚不足以形容草原的全貌，於是法國號又用它稍微蒼勁的音色吹奏出這主題，從此開始，我們似乎能掌握到草原的樣貌。接著是一段管樂，利用五度音樂和絃樂撥奏所組合成的間奏，有些模糊、不能捉摸。

經過間奏後，引導出第二個主題，並不像第一主題明顯的下行音樂，而是環繞著幾個相近音，表現平行的廣大！這兩個主題交相在不同的時間次第表現，其中第二次的第一主題再現，令我非常有感覺：這是用三次主題，先是低的；然後是中音域，造成拉扯的效果；繼而是強烈激昂，每一個音都加上重音的大合奏，更是完全將音樂的範圍推到最大！這一段也是在沉穩旋律和少數強烈起伏中最顯著的高潮，再沒有一個樂段比這裡的音色更盛大、更豐富了。

鮑羅定抓到新鮮感的要訣！音樂結構看似不斷反覆，只是利用些調性音程的變化來變動，但是這些明明白白的音樂，一個個卻都有自己的生命力，充滿了立體感，就如同草原上的所有生命，那麼不單純，又那麼純粹。

俄
國

　　中亞草原是俄國領土上的一個異數，它的奇異建立在俄國與眾不同的氣候、地形、宗教、歷史、民族組成之上，更顯出傳奇之中的傳奇性！也許，您只在課本裡見過中亞草原，那麼希望您經過這短短六分鐘，可以從心裡和中亞的勝景相遇！中亞草原到底有多美？就請您來親身體驗這一部人人都讚不絕口的交響詩──「中亞草原」。

導遊碎碎唸

　　鮑羅定 (Alexander Borodin, 1833～1887)，俄國五人樂團（桂宜 (César Cui, 1835～1918)、鮑羅定、巴拉基雷夫 (Mily Balakirev, 1837～1910)、穆索斯基 (Modest Mussorgsky, 1839～1881)、林姆斯基－高沙可夫共同組成）之一，是致力於創造真正的俄國國民樂派音樂的作曲家。

　　雖然從小就學鋼琴並且作曲，但他真正的興趣是化學，而且他年輕時就是個有名的化學家。直到1862年後，因為五人小組的鼓舞，他又開始緩慢創作，其中1880年完成的「中亞草原」最接近五人小組的風格。他的作品旋律性極其豐富，管絃樂配置個人風格獨特，擅用銅管的豐沛聲響及絃樂纏繞音樑的特色，只要聽過他的作品就可了解。

俄
國

1. 儲藏飼料好過冬的哈薩克人
2. 中亞草原上的羊群
3. 身著傳統民族服飾的婚禮舞蹈（以
 上均由大地地理雜誌提供）

第十站　奧地利

Austria

音樂的國土

小約翰·史特勞斯「藍色多瑙河」

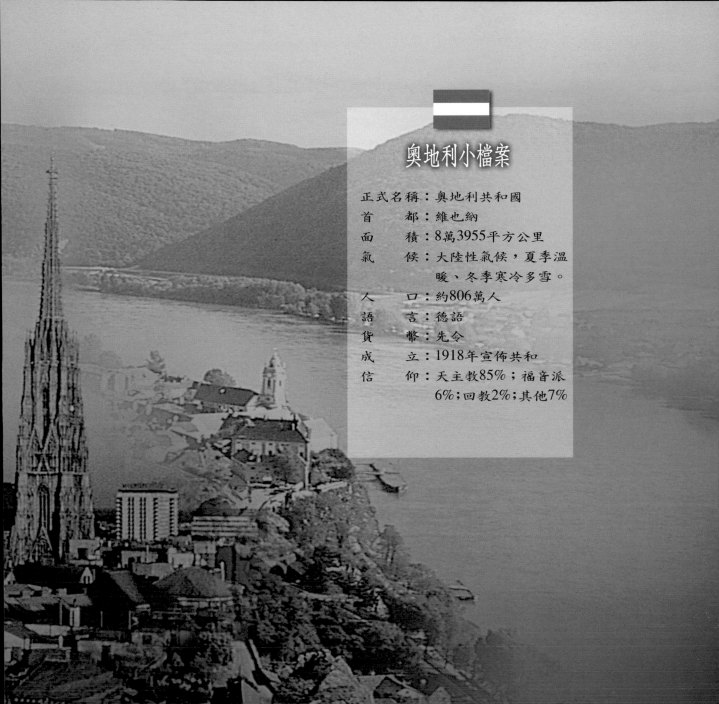

奧地利小檔案

正式名稱：奧地利共和國

首　　都：維也納

面　　積：8萬3955平方公里

氣　　候：大陸性氣候，夏季溫暖、冬季寒冷多雪。

人　　口：約806萬人

語　　言：德語

貨　　幣：先令

成　　立：1918年宣佈共和

信　　仰：天主教85%；福音派6%；回教2%；其他7%

　　假如人類的各種藝術，例如舞蹈、美術、文學和音樂的發展歷史上，都找一個代表的國家為它們代言，使人一提到這些國家，莫不想起這種藝術；讓人人經過這些國家，總有一件絕不可忘記的藝術盛宴讓他駐足，那麼，「音樂」這種藝術的地盤，自然非奧地利莫屬了。

　　奧地利和音樂的關係似乎是「自有的」，說得具體一些，就如同與生俱來的天賦異稟那樣。奧地利擁有音樂，而音樂不斷推動奧地利的聲名，也不斷借用奧地利的環境蓬勃發展自己的價值。雖然這個說法也不全面，事實上，奧地利享有的音樂風華和提供的音樂環境，只限於歐洲的發展，並不是整個音樂的形貌——包括新潮、流行的作品和許多電腦合成的音樂，不過光是承載嚴肅音樂的豐富，就讓我

們難以舉起她的重量了。

　　如果音樂是自由的、不被控制的，它或許應該存在於世界上任何一個角落，而不給奧地利特別的寬厚！但是自由也需要環境的支撐，才能如「天地有正氣，雜然賦流形」那樣深入人心。這也許是因為她曾經屬於歐洲五大強國之一；二次大戰後，又成了保證和平的中立國罷！

　　奧地利的首都維也納，是所謂的「音樂之都」，多瑙河流過她的附近，是一道水量豐沛的河流，將經過許多中歐國家，然後注入黑海。近在水道邊的音樂之都維也納，很可以引導我們想起音樂行進間，流水行雲般的流利；很容易讓我們的心情愉悅、開朗，想要誦讀一首新詩、想要划一艘帆船到黑海逛逛、更想的，是跳起一支華爾滋！

奧地利

小約翰‧史特勞斯的時代，奧匈帝國是歐洲屬一屬二的強國。直到1866年，在一場與普魯士王國的戰爭中，奧軍死傷慘重，首都維也納也滿目瘡痍。

奧匈帝國的光榮被撕得粉碎，人民在混亂的環境中、慘戚的心情裡，迎接1867年的春天。只是維也納四周的美景依舊，多瑙河也還是川流不息，史特勞斯面對這永恆不變的自然，終於發現屬於奧地利王國的真正精神，寫下這首著名的「藍色多瑙河」。

如今，這首著名的

說起華爾滋，就想到史特勞斯家族，然後焦點自然聚光到「圓舞曲之王」小約翰‧史特勞斯的身上。他一生寫過無數的圓舞曲，曲曲動人、曲曲歡欣，當然最有名的一首就是「藍色多瑙河」(*An der schönen, blauen Donau, op. 314*)了。來！我們一起來溫習這段童年的成長歷程裡，您必然聽過的可愛舞曲！

正值事業巔峰的小約翰‧史特勞斯

每一次當我聽到「藍色多瑙河」時，都會不由自主地，回憶起小學時參加樂團的情景。我還記得清楚，是五、六年級時練習到這首圓舞曲。雖然年紀尚輕，還不太理解這首曲子的意義，但是總知道它是一首有名的曲子！而有幸成為其中的一分子，和同學們都是同感榮幸。

這首曲子的開始是弱小的絃樂，需用很輕的力氣，稍微力道過猛就會壞了氣氛；並且法國號得算好拍子，用最

圓滑的音色揭露第一段，也是最著名的主題。法國號的音色，有些將亮未亮的黎明感覺，加上絃樂緊接在後、起伏有秩，好像流水因為黎明的透亮，也甦醒地開始奔跑，歡喜快樂且不著痕跡地，把舞曲的序幕拉開了。在我看來，這一段不算長的樂音，十分適切地勾勒出河水上游的涓涓細流，和陽光照射下多瑙河的生機勃勃。

接著當然是舞曲的開始。舞曲的重要轉折一共有三次，就是由四段舞曲構成。每一段都是人人所熟悉的，非常明亮，速度很中庸，結構上也單純，多數在正拍上出現，很少出現複雜如切分音的節奏。

想想藍色的河水，現代有多少哇？若不是因為不受污染，集寵愛及認同於一身，如何顯現它的清澈純淨呢？我想小約翰‧史特勞斯面對這樣乾淨澈亮的多瑙河，當然心情也就沉澱、乾淨，表現在曲子上的，是單純而誘人的旋律吧！其中氣氛比較不同的地方，是樂譜上的第四段。整個氣氛稍微沉默，尤其使用了佔滿全小節的兩次和絃音，來增加這一段的緩慢感。這種感覺並不是使人鬱悶，而是

圓舞曲，不僅以優美的旋律廣受世人喜愛，在奧國人心目中，更有崇高無比的地位，可以說是「第二國歌」。

「藍色多瑙河」的旋律之美，不僅吸引了廣大的愛樂者，就連「同行」的音樂家，也都稱頌不絕。布拉姆斯 (Johannes Brahms, 1833～1897) 就曾說過：「我可以放棄所有寫下的曲子，只要『藍色多瑙河』是我的作品就好了！」

多麼強力的背書，也可以說是動人的廣告詞。趕快打開音響吧！

奧地利

87

感覺寬坦；河水平穩，像是流經寬厚的下游，流速放慢，水中的石子沙礫被摩挲得渾圓飽滿。

還有尾奏。音程上做了稍稍地更動，利用升高的音，引起曲子結束前重要且不可或缺的高潮——所謂的cli-max。您從小必然聽過這舞曲的，您說這個高潮在表現什麼？我主觀感覺，這裡想寫海水拍打沿岸激起的浪花，是水流的行動中，最讓人想把握又不能抓緊的美麗產物。

但這個高潮究竟想表達什麼?——真不是我能回答的。

「藍色多瑙河」沿岸的秀麗風光 （奧地利觀光局提供）

奧地利

導遊碎碎唸

　　小約翰‧史特勞斯 (Johann Strauss, 1825～1899) 是維也納人，圓舞曲之父約翰‧史特勞斯的兒子，也被稱為「圓舞曲之王」。

　　他從小就學小提琴，七歲就學作圓舞曲，也非常有興趣走音樂的道路。雖然他的爸爸，因為自己必須非常辛苦的維持聲名，不希望他步上後塵，甚至還禁止他演奏小提琴。他還是想盡辦法，自己去掙得新的小提琴，並且私底下繼續拜師。

　　老、小約翰‧史特勞斯在樂壇上彼此競爭，直到老約翰去世，小約翰才開始獨領風騷。他一生留下無數圓舞曲作品，其中裝滿許多歡樂感。每一年維也納的新年音樂會，都會固定演出他的重要作品，影響非常遠大。

維也納市立公園內拉著小提琴的小約翰‧史特勞斯

免稅商店

小約翰・史特勞斯：維也納森林故事 (*Geschichten aus dem Wienerwald, op. 325*)

和「藍色多瑙河」一樣，這首「維也納森林故事」，也是史特勞斯在離開祖國一段時間後，重見故土、心情激動下寫出的「愛國音樂」。

「維也納森林故事」樂譜封面

1894年，作曲家在六十七歲生日時說過一段話：「如果真的像大家所說，我擁有才能的話，我首先得感謝這個可愛的城市——維也納。我的一切力量，都來自這塊土地，耳中聽見的，也是充斥在這城市中的樂音。我只是用心去傾聽，用手把它寫下來。」

多麼感人的一段話，他以身為維也納人為榮，也令維也納人以他為榮。

貝多芬：維也納舞曲 (*Wienertänze*)

雷哈爾 (Franz Lehár, 1870～1948)：盧森堡圓舞曲 (*Luxemburg Waltzer*)

奧地利

狂想馬札兒

李斯特「第二號匈牙利狂想曲」

匈牙利小檔案

正式名稱：匈牙利共和國
首　　都：布達佩斯
面　　積：9萬3032平方公里
氣　　候：冬季寒冷、夏季炎熱。
人　　口：約1009萬人
語　　言：馬扎爾語
貨　　幣：富林
成　　立：1918年奧匈帝國解體
　　　　　後
信　　仰：天主教65%；基督教
　　　　　喀爾文教派19%；其
　　　　　他16%

如果問，馬札兒人是什麼樣的民族？或許沒有多少人能夠輕易地回答。但如果透露，他們是歐洲三次黃禍中的

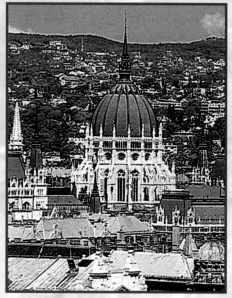

匈牙利首都──布達佩斯

其中一群引動者，曾經大肆在中歐的土地上強取豪奪，使歐洲的「先」民們頭痛異常；或者說，他們是奧匈帝國中，哈布斯家族分化出去後的一個政治體，您便可能立刻回答。

這些答案都寫在「匈牙利人」的血統上、歷史中！

是的，大抵由馬札兒民族（或同化、融合後的馬札兒人）為結構主體的匈牙利，座落在匈牙利平原上。他們之所以被歐洲的歷史學家稱為「匈牙利人」，事實上是因為西元九世紀時，馬札兒民族在阿爾帕德王的率領下，流竄在

中歐平原上，為了飢餓困乏的緣故，對歐洲的大小城市進行毫不客氣地掠奪搜括，所以留給歐洲人一種「凶惡駭人」的印象，甚至被定義為「飢不擇食，連人類亦不放過」的民族。

她曾經屬於奧匈帝國，但這個帝國在一次大戰後分裂。匈牙利經過一段經濟蕭條、百廢待舉的窘境，也曾組成共產黨政府，是俄共的附庸國之一。但是當自由民主的風潮吹進東歐，她也起而改革經濟，現在的國家情況已經大有起色。

也許您想著：為什麼對於匈牙利的歷史結構要如此多談？為何不著眼於她的小小史例、事蹟？為何不聚焦在音樂的介紹上？也許您很疑惑，匈牙利國的開頭竟然如此嚴肅！難道歷史本身是我想強調的嗎？

當然不是如此！前頭的一切嚴肅、所有的沉重歷史感，完全都是企圖鑿成「幻想馬札兒」和它們之間的矛盾感。

因為吃不飽、穿不暖而奪人之物的現實壓力；一段集中營式不同工同酬的赤色生活；一個分裂後竟然志忘於經

Take a picture!

少年時代的李斯特，曾有一段時間居住在農村裡，腦海中深深印下屬於匈牙利的民謠旋律。但直到二十九歲後，因為巡迴演奏回到祖國，受到同胞的熱烈歡迎，作曲家才開始寫作這一連串的「狂想曲」。

這些音樂共十九首，運用匈牙利傳統舞曲的形式，分為莊重徐緩、快速激烈兩大部分，並不時加入使人興奮的「切分音」與「即興華彩演奏」，不僅使演奏家充分發揮功力，也甚得樂迷的喜愛。

濟困局的「舊帝國的曾經」，與無力、蕭條，只問結果、生存至上間，也許應該有強烈並清晰的關聯性。但是，和自由發展、活潑聯想，甚至「狂想」，如何相關？不是很匪夷所思嗎？

但事實上，我絕對相信馬札兒人剛性十足的血液中，裝載著幻想力的根源。也就因為如此，他們才是激情的、昂揚的、不會掩飾的、能展現暴怒的，在他們規格化的生活中，完全無法禁絕，甚至泯滅人心對於「思想自主」的渴求。藝術家不也是常常因為本我的剛烈性而產生嗎？

於是，馬札兒民族自然而然也能創生出一個善於想像的名人，靠著他把心中的自由思想表達出來，並且成為一個偉大榜樣。所有學鋼琴的人都羨慕他一雙超大號的手，熱愛他充滿浪漫性、情緒性的音樂作品，也為他極多的狂想曲傾倒。那就是「李斯特」！在被格式化、標籤化的生活中，仍用大半生的時間完成二十首狂想曲，寫自己、也寫馬札兒民族的狂想。

李斯特利用吉普賽的音樂寫作匈牙利舞曲，一共耗時

四年。他獨創一段起始緩慢，繼而一段熱情快速的樂曲形式。其中「第二號匈牙利狂想曲」(*Ungarische Rhapsodie no. 2*)，是結構最嚴謹、最膾炙人口的一段，全部演奏起來將近八分鐘。在這八分鐘內，足夠您馳騁您的想像力，藉著想像的音符建構屬於您的幻想世界。

　　音樂的開端，在右手的簡易音符，和左手「不一定與它諧和」的和絃進行中鋪展開來；在這緩慢行進中，讓您

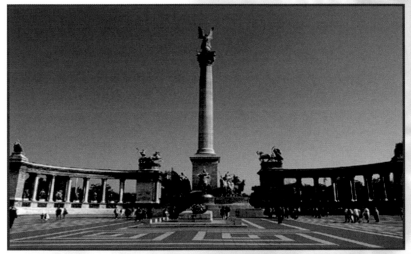

布達佩斯的英雄廣場　（MOOK自遊自在提供，王瑤琴攝）

匈牙利

放鬆緊張的肌肉，撤除理性的藩籬，宣示幻想的開始。

接著來到的是一連串穩定的八、五度分散和絃，慢慢加快後，終於到達在之前慢速這一段中即將出現的主題——厚重緩慢而穩定如舞步的簡單和絃。隨著悅耳的旋律線條，徜徉在時間的流帶上。

音階的過門後，接著帶出一串持續音和裝飾音的對話，在自由舒緩的節調中交織進行，再變快、進而變成極為快速的音聲。在幾次的快、慢變化中，似乎能把握什麼規則，但是又沒有一定的道理。好像都是從家中散步到公園，但是行走的步伐卻不全然規律不變，最後又回到一段和絃的進行，一聲強似一聲，又驟而消弱，末了進入全然的靜默。

稍稍的靜止是一個喘息的空間，繼之就是一段極快的主題，讓人不知道停滯不前為何物！這一段的音色全然是華麗明亮的，整個和絃的跳躍也輕省了許多，音樂的行進間有裝飾音、持續音的加入，音符莫不晶瑩剔透，沒有一絲不順暢，又藉著左、右手漸行漸遠的音階來達到轉調的目的。這一樂段中和前段相同的，主題一再的重複，然而

卻不斷移調！

　　接著，結束之前出現四次清麗的滑音，聲如撞鐘，清晰明亮，不知道要把音樂帶往何處，結果音樂到達一小段小調性質的和絃進行，再以幾乎完全不能掌握的高速展放最後的雍容，末了以開朗的和絃戛然收尾！

　　狂想曲，顧名思義要給人想像的空間，對於這樣的曲子，不知道您的思想被牽引到何方？但是一定是自由的吧！就像「老殘遊記」說的：「它的好處，人說不出」，只有自己才能解釋。信哉！狂想於狂想，樂哉！

匈牙利

導遊碎碎唸

　　李斯特 (Franz Liszt, 1811～1886) 是匈牙利人，一個鋼琴家，也同時是作曲家。他生得一雙大手，面對十度、十一度乃至更寬的音程，彈奏起來絲毫不困難；因此個人的作品在這一部分的表現，也使人感到較為困難。他三十五歲就退出表演生涯，除了小型或私人演出外，戮力於作曲和教學，著名的華格納便是他的門生。

　　他擁有詩人的想像力，開創名為「交響詩」的新曲風，利用「鬆散的音樂結構，喚起心靈的感受度，而不重視單一景色的刻畫」是他的宗旨，李斯特最重要的交響詩作品——「前奏曲」(*Les prelúdes*)，是這類音樂的先聲。在本套作品中介紹的曲目，有非常多首交響詩，全是由他而來。

免稅商店

布拉姆斯：第五號匈牙利舞曲 (*Ungarische Tänze no.5*)

　　布拉姆斯是德國音樂家，因為結識匈牙利小提琴家愛德華・雷梅尼(Reményi)，在一次相偕旅行中，小提琴家告知許多匈牙利的民謠音樂與知識，再由作曲家予以整理編曲，於是完成這些「匈牙利舞曲」。

　　這些樂曲因為生氣蓬勃、音色豐富，一開始便深受喜愛，走紅的程度，甚至讓雷梅尼等匈牙利音樂家眼紅，控訴布拉姆斯剽竊別人的作品。法庭宣判的結果是布拉姆斯勝訴，一方面，所謂「民謠」根本作者不詳，儘可以為人引用；另一方面，因為作曲家只是編曲，而且沒有加上自己的作曲編號，本無意剽竊。

　　發生這樣的事情，多少令人覺得遺憾，不過至少證明，這些音樂受歡迎的程度。

巴爾托克 (Béla Bartóok, 1881～1945)：匈牙利五景
(Magyar képek)

匈牙利

第十二站　德國

跨越界線的協奏曲

巴赫「第六號布蘭登堡協奏曲」

德國小檔案

正式名稱：德意志聯邦共和國

首　　都：柏林

面　　積：35萬6945平方公里

氣　　候：西北部屬海洋型氣候；東部、南部屬大陸性氣候，夏季溫暖，冬季下雪寒冷。

人　　口：約8210萬人

語　　言：德語

貨　　幣：馬克

政　　體：聯邦共和制

統　　一：1990年10月3日

信　　仰：基督教36%；天主教35%；回教2%；其他27%

我們一同遊目四望、耳聽八方，看看是否認識今天來到的國家？

一片片蓊鬱的森林，大多數地區都帶著生翠的綠色；工業迅速發展，富豪、賓士車滿街跑；世界上第一條高速公路在此出發；二十世紀兩次大戰爭「借」她引燃；語言中最複雜難懂的文法——我們的太陽公公是個陰性名詞，月娘又是陽性；生活上再簡單、嚴謹不過的態度；東西合併的歡聲雷動；加以管樂器、絃樂器、聲樂藝術的蓬勃發展；大陸法系留學生聚集大本營，還有品不盡的香純啤酒、嚐不厭的法蘭克福香腸……。

這是一個發展經濟從不忘記環境保護的國家，還有土地上一群充滿思想的人民；這是一個曾經沾染血腥、侵略性的國家；一個溢滿藝術氣息的國家；這是一個承載著一切兩元性，想起來矛盾卻能相融合，絲毫不偏重一方，發展情形近乎完美的國家！

您到了這裡，可以悠閒地欣賞音樂的饗宴，例如最棒的德勒斯登交響樂團，歷史以數百年計；您也可以學到數

學、法學的純粹理論與實務；當然您可以完全融入大自然，
其上水道交錯縱橫，又修鑿大運河補足東西向水運的不足，
再加上三步一叢樹、五步一片林，免費芬多精不吝惜地提
供，在這裡只有一種感覺——單純的快樂。

　　這就是德國！一個兼具理性和感性、一個屬於邏輯又
喜愛幻想、一個曾經受到民主、共產兩制度分別統治，性
格二元的國家！

　　於是這個國家當然出了很多音樂家，尤其她位於歐洲
大陸的心臟地帶，任何發展的資訊，都可以匯聚，人才輩
出，自然給世人留下抹滅不掉的美麗記憶：比方「樂聖」
貝多芬，波昂人；「幸福的音樂家」，也是筆者最喜歡的音
樂家——孟德爾頌 (Felix Mendelssohn, 1809～1947)；憂鬱
性格明顯的舒曼 (Robert Schumann, 1810～1856) 和他的門
生兼摯友布拉姆斯；「浪漫樂派的先行者」舒伯特 (Franz
Schubert, 1797～1828)……，您可以繼續說下去，德國的音
樂人才不但很多、分布時期也廣，而且在樂壇上也都留下
響亮的稱號。而今天，我們要談談另一個德國音樂家——

德
國

德國啤酒名聞遐邇 （MOOK自遊自
在提供，王瑤琴攝）

「音樂之父」巴赫。

在巴赫的時代，作曲家都必須為宮廷或教會服
務，有時當然也需要有力人士或是一些知音的貴
人、樂師來贊助，藉此維繫經濟來源；有時他們會
為了得到贊助而寫作新的作品提獻給贊助人，而
「布蘭登堡協奏曲」(*Brandenburg Concerto*) 就是這
樣產生的。

巴赫將自己為德國科登樂團所寫的六首協奏
曲加上一些裝飾，讓這些曲子顯得更加華麗動人，1721年
時，獻給封在布蘭登堡，普魯士王（日爾曼大族之中最強
的一個王國）威廉一世的兄弟，路得維克侯爵。

「布蘭登堡協奏曲」一共有六號，每一號都有完整的
樂章，所以在唱片行販賣時，通常都要做成兩片CD才能容
納它的長度。

協奏曲的定義，一般是由一種樂器擔任主奏，獨奏者
和樂團互相配合，樂團用豐富的音響襯托這種樂器或這個
演奏家的優點和特色，並且每一個樂章還會設計一段較高

難度的裝飾奏，讓整個樂團靜止，演奏者於是可以表現個人精湛的技巧。

但「布蘭登堡協奏曲」卻超越這個定義，並非由某一種樂器擔當主奏，更不是每一號一種主題樂器，而是在每一個協奏曲中，所有的樂器都同時是主角，也是配角，他們輪流交錯，既是稱職的伴奏，也當榮耀的主奏，這種協奏曲將每一個樂器的特色統整起來，豐富多姿地表現，讓人耳不暇給。

難怪巴赫自己也會說，這一套協奏曲是配有愉悅樂器的協奏曲。因為其中所呈現出的協和意義和一直認同的協助價值，這麼不同、這般卓絕，因此表明了一個音樂之父的權威性和獨特性了。

科隆大教堂

德
國

1. 建於1869年、宛如置身夢幻童話的新天鵝堡（MOOK自遊自在提供，王瑤琴攝）

2. 保持中世紀、文藝復興時期城市風貌的羅騰堡，堪稱羅曼蒂克大道上另一顆耀眼的明珠。（MOOK自遊自在提供，王瑤琴攝）

導遊碎碎唸

　　巴赫生於威瑪的首府杜靈基亞，誕生時也是路得教派興盛的時候，所以他的作品大部分充滿宗教意義，也有大量作品適用在新教的儀式中，他和大哥學習過古鋼琴與管風琴，受到大哥的老師影響而接觸到南歐的音樂風格，所以影響了他的作品不只有北德的風味，又融合部分南歐的特色。

「馬太受難曲」手稿

　　他從1723年起直到辭世，一直在萊比錫聖湯瑪士教會裡擔任樂長的職位，每個禮拜都必須產生新的宗教作品，輔助聚會進行，所以在這一段時日內，他一共作出兩百多首清唱劇，最重要的作品「馬太受難曲」(Matthäuspassion)，描寫馬太福音中耶穌受難的過程。

　　他在今世享有「音樂之父」的稱號，但在世時作品卻沒有得到相等的尊重，反而，浪漫樂派的孟德爾頌是第一個發現他的作品，並公開向世人介紹的人，可以說是巴赫的「伯樂」了！

　　我們不但喜愛巴赫，也不禁稱頌孟德爾頌「識貨」的智慧！

德
國

心嚮往之

蓋希文「一個美國人在巴黎」

法國小檔案

正式名稱：法蘭西共和國
首　　都：巴黎
面　　積：54萬3965平方公里
氣　　候：夏季溫暖、冬季寒冷，
　　　　　東南部屬地中海型氣
　　　　　候。
人　　口：約5995萬人
語　　言：法語
貨　　幣：法朗
成　　立：1789年
信　　仰：天主教80％；回教
　　　　　5％；基督教及其他
　　　　　15％

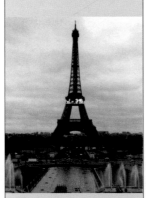

巴黎鐵塔

　　每年十一月的第三個星期，是「薄酒萊」葡萄酒出品的日子，也因此一整年中，法國的人氣在此時被抬高到最高點！我雖然沒有趕著時尚，苦等新酒出品、堅持喝上一杯，但是法國美味的香檳酒、香醇的紅酒，倒是嚐過不少。法國是個釀酒的名國，至少她有名聲響徹半邊天的香檳區，而且酒又是能醉人的。那麼，我們可以說，法國是一個「醉人」的國家。

　　您說您不愛品酒，對於接近首都巴黎的香檳區沒有特別的興趣，您想談談花朵：「巴黎不是個花都嗎？」

　　對的！尤其在歐洲市場的競爭下，法國曾經因為較葡萄牙、西班牙兩國緯度高，產期晚些，因而吃了點虧，後來經過了溫室的培植，養育出來的花朵更加嬌嫩、鮮妍，真正是繁花似錦，所謂「春城無處不飛花」。快樂而滿足的嗅覺經驗，總是人類共同的企求，當花香的氣味就是城市的氣味！更無疑的「迷人」，令人流連忘返。

　　於是我想下一個定義：巴黎這個「迷人」的花都，加上「醉人」的酒產區美譽，不折不扣成了世界上最「動人」

的城市了。

　　一個動人的城市不需要作什麼特別的努力，本身就可以用一種莫名的力量，吸引許多人來到她的面前，一窺她的風華、容貌。當然也有人決定定居在巴黎，「桃李不言，下自成蹊」，這一句形容人格的話，其實也可以套用在巴黎身上。

　　雖然法國很廣大，各處的景致也都很美麗，例如「蔚藍海岸」就是一絕。不過巴黎和其他城市或鄉鎮很不同，她是六角形法蘭西的中心點（一般課本會說法國是個烏龜型），所以她能匯聚一切交通動線，成為法國經濟的根據地，必然更是文化生活最頻繁、物質享受最垂手可得的中心點。所以在美麗充實而忙碌的巴黎生存，有一種便利的幸福！

　　既然法國用她的吸引力，拉扯許多國家、民族的人去親近她，也必然有許多名人，以他們的經驗為她的風采作紀錄，將他們的「心有所感」，幻化成「值錢的感動」，自動幫她向世人大力宣傳，甚至可以讓從未到過法國、或者從未感受過巴黎經驗的人，也覺得自己很懂得巴黎！

法
國

塞納河上穿梭不停的觀光遊船

我想，美國作曲家蓋希文就是這許許多多人中，特別有名的一個！他作了一首不長不短的鋼琴協奏曲——「一個美國人在巴黎」(*An American in Paris*)，向大家展示，巴黎人不忙也不閒的都市步調，是何光景！

一個美國人在巴黎，是在作些什麼呢？工作嗎？旅遊嗎？我猜這一首曲子寫的，是一個「在巴黎工作」的美國人，一天的生活實錄，而且他得通過凱旋門，回到自己的家門。

起頭的旋律很容易懂，聽幾次就會哼了。輕快的音符和快速的節奏、和絃懸掛在規律的低音上，好像這美國人還不大能習慣法國人的悠閒，埋首而孜孜不倦的工作；又

像美國人快樂的走在路上、遊目騁懷,看到巴黎聲色犬馬的一面對他招手,邀他去參加,但他卻嚷著,想「努力工作、闖出一片天」呢!

　　既而快速的音階,帶著他結束工作的倦怠,進入花叢間平靜的咖啡座。在緩慢而穩重的音樂中,似乎可以完全卸除勞頓、擦去都市叢林中的偽裝膏,即使打擊樂不時的敲奏,提醒他「時間寶貴」!但是他已經「不能自拔」的醉在花叢中,不願離開這份悠閒,最後甚至完全遺忘了時光匆匆,即使打擊樂的音響完全消失了,音樂也不斷持續。這一段歷時很長的平靜音樂,讓人舒喘了一口大氣!然後音樂在短暫停頓後,美國人開始趕往回家的路。

　　在不快速的和絃下行後,音樂回到先前趕路的調調。不同的是,向晚時分結束工作的他,可以聽見頭上小雀鳥忽高忽低飛過時,對他唱著動聽而快樂的歌聲,使他的腳步更加輕快起來!

法國

全曲的收尾突然出現隆重的和絃，我想是通過了「凱旋門」，再以輕快的清脆音色，彷彿通過了凱旋門後，他一心奔向家門。

這首協奏曲有明顯的爵士風格，運用很多裝飾音、帶遊戲感的樂句進行以及七和絃，並不避諱不諧和的進行，充滿自由性和小小的固執性。事實上，現實的巴黎生活，也是這樣不易捉摸！

Take a picture!

為了慶祝1805年的一場勝戰，拿破崙下令建造這座著名的凱旋門迎接戰士，不過因為拿破崙的勢力不久即瓦解，直至1836年才得以完工。

這座凱旋門高五十公尺，上面佈滿描繪戰爭的浮雕，是巴黎最著名的地標之一。有趣的是，凱旋門建造之初，還引發民眾的不滿，因為他們認為建築師的設計不良，而另一座建於1889年的巴黎地標——艾菲爾鐵塔也有相同的命運；真是對審美觀充滿自信的法國人！

導遊碎碎唸

　　蓋希文 (George Gershwin, 1898～1937) 曾經擔任樂商的試音師，在1919年出版處女作「拉·拉·魯希爾」(*La La Lucille*)，奠定他在「輕音樂樂壇」的地位。他的「藍色狂想曲」(*Phapsody in Blue*)於1924年在紐約首演，因為揉和嚴肅音樂和爵士曲風的優點，獲得極大的成功。1931年和他的兄長合作的音樂劇「我為你歌唱」(*Of Thee I Sing*)，一舉得到普立茲音樂獎。他最著名的作品，應該算是根據南加州加爾斯頓黑人的方言所作的歌劇「波基與貝絲」(*Porgy and Bess*)，如風吹、如雨滴的主題旋律動線，就是音樂補習班也用來當作鋼琴教材，甚至被翻成電影版！

　　他不企圖開創新的流派，但是作品無一不是新潮的，因為裡頭參雜了爵士樂、流行樂的風格，但是又絕不只是突然實驗性地出現，而是滿足旋律進行中的一切必要性。這樣的貢獻，使他的音樂甚且成為美國人生活的一部分，他享年不長，在1937年因為腦瘤辭世，但是他創始了音樂的新感受、畫出一線新希望，他的影響真是「沛然莫之能禦」。這跨越十九、二十世紀的音樂家，在跨越二十、二十一世紀的今天，其影響力仍有持續的無限可能。

法
國

免稅商店

奧芬巴赫：快樂巴黎 (*Gaîté Parisienne*)

1937年，巴黎的蒙地卡羅俄羅斯舞蹈劇團，企劃上演一部舞臺劇。故事設定在法國第二帝國時期，這時候的巴黎華麗耀眼而充滿生氣，內容則描述上流社會留連的「托爾特尼」咖啡館中，一個青年人與一個巴西富商，爭奪一名美麗少女的愛情喜劇。

巴黎聖母院

這樣的背景、又是這樣的內容，搭配的音樂當然非奧芬巴赫 (Jacques Offenbach, 1819～1880) 的莫屬。這位作曲家在世期間（正好是第二帝國時期），一直活躍於上流社會中，寫作的音樂，又極盡能事的諷刺頹廢的社交習俗。

於是編曲者從奧芬巴赫1850～70年代間，寫作的數部輕

歌劇中，選集了序曲及二十餘首音樂，其中不乏著名的音樂：「霍夫曼的故事」(*Les contes d'Hoffman*) 中的「船歌」、「天堂與地獄」(*Orphée aux enfers*)中的「康康舞曲」，不僅使舞臺劇在首演時即造成轟動，其後這些足以代表巴黎的「奧芬巴赫精選集」，也以「快樂巴黎」為名，流傳至今。

易貝爾：交響組曲「巴黎」(*Paris*)

易貝爾(Jacques Ibert, 1890～1962)是法國作曲家，寫作的音樂輕鬆有趣，卻不流於簡單輕佻。這首「交響組曲『巴黎』」，描寫了地下鐵道、回教寺院、旅館、江湖藝人等等，以浮世繪的方式，詼諧的呈現不同的巴黎風貌。

羅浮宮美術館

法國

第十四站　英國

知性的樂聲

孟德爾頌「第三號交響曲——蘇格蘭」

英國小檔案

正式名稱：大不列顛與北愛爾蘭
　　　　　聯合王國
首　　都：倫敦
面　　積：24萬4100平方公里
氣　　候：海洋型氣候。
人　　口：約5911萬人
語　　言：英語
貨　　幣：英鎊
統　　一：英格蘭、威爾斯、蘇
　　　　　格蘭於1707年；英國
　　　　　與愛爾蘭於1801年
信　　仰：基督教52%；天主教
　　　　　9%；回教3%；其他
　　　　　36%

孟德爾頌「第三號交響曲『蘇格蘭』」(Schottische)，是他在遊歷蘇格蘭的路途中，心有所感而產生的音樂。

這一首樂曲最大的特色，在於完整的結構，整首交響曲好像只是一個樂章組成的，並不是讓一個個不同的樂章，獨立出現一個主題樂段。

蘇格蘭一望無際的草原

這首交響曲的第一樂章，一共花了十六分鐘——當然是四個樂章中最長的，就是為以後的每一個樂章，作嚮導開路的工作。我們在其中可以聽到每一個樂章的重點，掌握住非常多元的特色，在它豐富的強弱音色、節奏音形中，暗藏各個樂章的主題，就如同一篇文章的本事，把要點大綱先簡單扼要地點出來，到各段落再去作引申，才要詳細地鋪敘發展，而且第一樂章的音樂在結尾時，也重複地出現，使得首尾互相呼應，全曲連成一氣。

起承轉合、前後呼應、提出精義，往往在作文中被視

為較為常見的法子，可以使作者提綱挈領地表達出自己創作的理念，闡發他的論述，在音樂的安排上如此，確實是較少聽到的佈局方法。不過，這樣像是一篇好文章的連章式作品，其實可以說是孟德爾頌的獨到本領，也是我們聽他的作品時，值得去把握的地方。

聆聽這一首曲子時，也許您不必然能運用孟德爾頌的想法，去體會他筆下的蘇格蘭，或者說英國中的自然風物與其中的人物生活動態。其實樂曲的意義，並不絕對可能被一個作者所定的標題侷限，我們每一個人對於音樂，可能有一番相異的感知能力。

因此，若我們能在體會出作曲家的主張之外，再去尋求對於外在現實結構之美，並悉心關照，把音樂看為一個有意義的作品，嘗試用理性去理解，並不失為一種很棒的欣賞態度。

當您翻看這一旅程時，或許疑怪於筆者竟讚揚起聲無哀樂論，並且沒有稍稍從人文、地理或歷史，各種角度來說說大英帝國，談談其中重要的蘇格蘭地區；也沒有表現

英國

我對於「蘇格蘭交響曲」的感受力，有什麼領悟，似乎少了一些人情的味道。

這正是筆者，想在音樂之旅即將走上歸途前告訴您的！

除了想像、除了分析，欣賞音樂還有一種方法，那就是將它當成一篇文學作品，來尋找前後對應的關係，來說說音符的連接之間有什麼匠心獨具的技巧功力。真的！聽音樂不難，領悟音樂的題目也不算難，拋開所謂標題，靠自己給大師的作品取個好名字更加不難！

蘇格蘭海岸

也許，這是特別的一篇，也許只是簡短而被一略而過的，可是我真希望，您願意在將來許多音樂的聆聽中，真正感受到全然屬於您，絕對主觀自由、絕對正確無誤的好標題，就像幸福的孟德爾頌為自己蘇格蘭行中寫下的音樂，歡欣鼓舞地賦予蘇格蘭的名字一樣，相信自我。

孟德爾頌親手所繪的蘇格蘭風景畫

導遊碎碎唸

　　孟德爾頌 (Felix Mendelssohn-Bartholdy, 1809～1847)，他的姓就是幸福的意思。家庭環境優渥，天生有紳士氣息，也顯示天才型的音樂天賦。在當代德國是有名的鋼琴家、風琴家、作曲家、指揮家，從十三歲就開始作曲，十六歲的作品就有名家的水準。

　　在他短暫卻多彩多姿的歲月中，創作的作品非常多，流傳最廣的可能是鋼琴作品「無言歌」(*Lieder ohne Worte Heft*)。這簡短精要的作品是學鋼琴的學生很喜歡的小品。他又致力於推廣巴赫的作品，還給音樂之父當有的地位。他的作品和浪漫派給人的印象不全相同，除抒情也重視結構性，在各種作品中都可以理會這個特性。他還有一部鉅作──神劇「以利亞」(*Elijah*)，描寫「舊約聖經」的一段先知歷史，其中展現出他的作曲理念和特徵，西元兩千年的年底於臺灣上演，吸引了大批樂迷。

免稅商店

孟德爾頌：序曲「芬加爾洞窟」(*Die Fingals Höhle*)

　　1829年，孟德爾頌舉行巡迴歐洲的演奏會。這一年七月，到達蘇格蘭。

　　在這裡，他遊歷了西北部的史他法島，以及島上一處著名風景──芬加爾洞窟。回到柏林後，友人向他詢問該島的景色，偉大的音樂家無法用文字敘述，於是走到琴邊，彈出一連串悅耳的音樂，其後再經過一段時間的醞釀、修訂，終於在1832年完成這部著名的序曲「芬加爾洞窟」。

　　這部典型的標題音樂，描繪面對大海的巨大岩洞，潮水不斷沖激海岸，天空中鷗鳥飛翔，很能表達出孤島沉寂而靜謐的美感。

　　另一個偉大的音樂家華格納，在聽過這部作品後，也禁不住讚歎，認為孟德爾頌是「第一流的風景畫家」。

英國

第十五站　西班牙

狂戀伊比利

拉羅「西班牙交響曲」

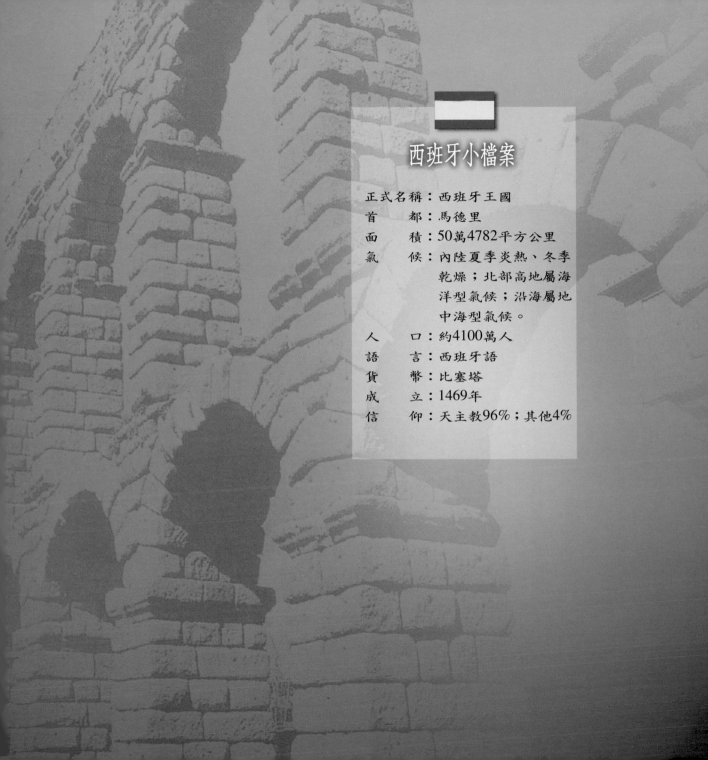

西班牙小檔案

正式名稱：西班牙王國
首　　都：馬德里
面　　積：50萬4782平方公里
氣　　候：內陸夏季炎熱、冬季
　　　　　乾燥；北部高地屬海
　　　　　洋型氣候；沿海屬地
　　　　　中海型氣候。
人　　口：約4100萬人
語　　言：西班牙語
貨　　幣：比塞塔
成　　立：1469年
信　　仰：天主教96%；其他4%

蘇格蘭格子裙、俊美的紳士、風笛的溫暖動人，海風令人動情地輕輕吹拂，是否讓您流連忘返？還想要駐足在蘇格蘭的風采之間？但我們將要啟程，去一個完全不同的國度，見識見識蘇格蘭俊秀之美以外的雄壯之美。

現在，我們將要出發，再次前往歐陸的最南方。如果您還記憶猶新，我們曾經遊覽過義大利羅馬的松林、噴泉。

我們共同拜訪南歐，登上義大利半島身旁的大半島——伊比利半島。

伊比利半島讓您想起什麼？

我想到直布羅陀海峽，一跨過直布羅陀海峽就望見了彼岸的非洲；一繞過直布羅陀海峽，東南亞和歐洲的距離也就大幅縮短，它是歐洲聯外的交通樞紐。

我還想及中古歐洲史中的西哥德王國，她們的國度就在這兒，東哥德就是

奎爾公園中如糖果屋般的房子，是建築大師高第的代表作之一。

義大利了，經過許多宗教等各種因素，伊比利半島上出現了葡萄牙、西班牙兩個國家。

馬內（É. Manet），鬥牛，1865–66。

接著我的腦海出現汪洋一片，浮現一艘一艘大船，航行在世界地圖上。西班牙派遣的哥倫布，找到了新大陸；葡萄牙出了麥哲倫，風風光光地把世界繞了一圈，就此開啟了歐洲人航海冒險的新嗜好。

還有啊！聞名全世界的比才歌劇「卡門」（Carman），強化西班牙的鬥牛士，光榮地馳騁在鬥場上滿場飛揚，人與獸進行「不公平」的戰鬥——動物只准用蠻力，人類卻使用聰明的頭腦，利用了奔牛的色盲，令人血脈僨張，心境隨戰況起伏，竟在嘴裡唱起一首接一首的軍歌。

我們來參訪鬥牛士的家鄉——西班牙，來體驗四通八達的交通、親近冒險精神的啟發者、品味西班牙生活中壯盛雄奇之美。這些特色要如何體現呢？

西班牙

且聽聽西班牙裔的法國作曲家拉羅為自己的祖國創作的名曲——「西班牙交響曲」(*Symphonie espanola*)。

「西班牙交響曲」共有五個樂章：

第一樂章不太快的快板，音樂不能從它簡單、明白、乾淨，以各種樂器組合、不同音區往復表現的主題旋律中抽離出來。這一段易記的旋律，事實上和「卡門」中的「鬥牛士之歌」有異曲同工之妙，都和鬥牛場上鬥士的風光榮耀密不可分！其中，雖用些抒情性的段落，或是快速裝飾性、技巧性的樂段，將整個雄壯的音樂進行，帶來一點舒緩或是新鮮的效果，但是，結構的嚴謹透過主題無數次的反覆出現，讓我們無法忘懷這一雄壯的精采主題。

第二段詼諧曲，有一跳躍式的音形和抒情的小提琴獨奏互相對應，美麗的小提琴主奏紮紮實實地建立在拍點鮮明的旋律斷奏上，整齊快速的裝飾音、沒有瑕疵的拋物線條和充滿感情的感染性，使我一下子想起了直布羅陀海峽沿線的美景，海中游魚恣肆跳躍、

帆船忙碌地來往，還有藍色的天空、一望無垠的天海界線，煞地都出現在眼前。諧諧曲竟能有如此穿透力和爆發力嗎？您聽了便能相信！

　　第三樂章不太快的稍快板，是一首間奏曲，也可以說是融合第一樂章雄壯豪強及第二樂章的自然美感、引人幽懷，再引導樂曲的新方向。我最喜歡第一次出現的主題：先是一段同音反覆，接著分別利用銅管加上絃樂的強烈音量，對照木管音樂的平緩，並且巧妙製造切分音的感覺，對兩個樂章的風態，幾次反覆地再闡發。接著引起一段平靜，但有明顯方向感的小提琴主奏，並由這一把小提琴和其他管絃樂器相互呼應；不時用拔高的八度音、琶音、上下行音階等等展現高潮，就像寫小說一樣充滿衝突、想像力，似乎作曲家在您的對面，以充滿變化的語氣說一段屬於自己的歷史！其中的情感緩急、憂喜參半，任何人都很容易和音樂中的抑揚頓挫對話溝通，這個最長的段落，最後由銅管的強音猛然收束，留下無限想像空間。

　　第四樂章屬於較慢的行板，音樂的開始很莊嚴沉穩，

西班牙

塞哥維亞的夜景

也很盛大，接著是稍微柔和但不斷漸強的絃樂重奏，進展到木管音樂的輕朗，然後您又聽見了樂器之后小提琴和整個絃樂器部分的對話，加上一次的肅穆音形，如此往復交織出現。無論是小提琴的亮度，或是合奏時的沉重，甚至曲中有的稍快樂段、一些裝飾音的出現，所有的盛大和穩重都逃離不了這一段的嚴肅性。像是在宣示西班牙王國的

各種功業，又像是傳揚給後世子孫，西班牙人的使命感。

　　最後一個樂章，是一個裝滿歡樂心情的段落！拉羅極盡所能利用各種技巧的表現、樂器巧妙的組合來展現明朗、熱情、華麗，以及一種停不下來，讓人猜不透的熱烈氣氛，整個樂章聽來，好像是參加一場狂歡的嘉年華。這一個樂章同時也是最長的一段，利用足夠的時間，充分地展現出拉羅對於西班牙的熱愛及快樂的歸屬感。

　　在這一首交響曲中，使用了極大量的小提琴主奏，樂器雖然相同，但是其中情感表現卻千變萬化，而且易於體會。這大概也是這一部交響曲最值得加分的特色吧！

導遊碎碎唸

拉羅 (Édouard Lalo, 1823～1892)，西班牙裔的法國作曲家。除了是作曲家，也會拉奏小提琴。他在1867年發表歌劇作品「費埃斯克」(*Fiesque*)，開始在音樂界嶄露頭角。

他有名的作品大多是管絃樂曲，至於歌劇作品則不太著名，但是他的作品十分獨特，看不出學院派中規中矩的鍛鍊痕跡，乃是自己研究德國作曲家貝多芬、舒伯特和舒曼的特色後，所歸結的一種新樂風，相當卓越又特出。

免稅商店

夏布里耶 (Alexis Chabrier, 1841～1894)：狂想曲「西班牙」(*Espaβa*)

拉威爾：西班牙狂想曲 (*Rapsodie espagnolo*)

　　拉威爾 (Maurice Ravel, 1875～1937) 的母親是西班牙人，在他早期的音樂中，汲取不少屬於西班牙民俗音樂的節奏、合聲，創作一連串擁有西班牙風味的作品。尤其是這首狂想曲，因為具有活躍的音色、變化的節奏、大膽的合聲，初演時便大大地成功，到目前仍十分受到歡迎。

阿爾班尼士：西班牙組曲 (*Suite española*)

　　阿爾班尼士 (Isaac Albéniz, 1860～1909) 是西班牙著名的鋼琴家，四歲初次登臺，自1880年 (二十歲)

塞維亞大教堂

西班牙

開始巡迴演奏。在這些演奏會中，他為自己寫下許多新曲，每一首都洋溢著屬於西班牙的情調，不僅在當時造成轟動，也使後人深深著迷。

喜歡這個國度，絕對不能錯過阿爾班尼士的作品，這原汁原味的西班牙。

高第的聖家堂，歷時百年尚未完工，但仍然是巴賽隆納最偉大的地標。

法雅：西班牙庭園之夜
(*Noches en los jardines de España*)

法雅 (Manuel de Falla, 1876 ~ 1946) 也是西班牙的代表作曲家之一，作曲手法卻深受法國印象派的影響。他擅長吸收祖國的民俗音樂，消化吸收後，再予以充滿藝術性的創造。這首

樂曲採用大量西班牙南部安達魯西亞地區的節奏及旋律,是另一種法雅式的「西班牙印象」。

林姆斯基—高沙可夫:西班牙奇想曲 (*Spanish capriccio*)

提到林姆斯基—高沙可夫,心中當然浮現一個音樂家的形象,但大家或許不知道,音樂家曾經身為俄國海軍士官,也曾真正隨著軍隊航行至世界各地。這首樂曲運用許多西班牙舞曲,擁有強烈的異國風味與色彩,所謂「奇想」,可不是憑空亂想喔!

林姆斯基—高沙可夫

第十六站　美國

新世界

德弗札克「絃樂四重奏——美國」

美國小檔案

正式名稱：美利堅合眾國

首　　都：華盛頓特區

面　　積：937萬2610平方公里

氣　　候：中西部、大西洋沿海、
　　　　　新英格蘭地區夏季溫
　　　　　暖、冬季下雪寒冷；
　　　　　南部夏季炎熱、冬季
　　　　　溫和；西部、西南部
　　　　　屬沙漠型氣候。

人　　口：約2億7800萬人

語　　言：美語

貨　　幣：美元

獨　　立：1776年脫離英國

信　　仰：基督教61%；天主教
　　　　　25%；猶太教2%；其
　　　　　他13%

世人的共同嗜好，恐怕就是求新求變吧！我們已站在二十一世紀的起頭，憑藉著科技發達、技巧精湛又善於想方設法，樂於不斷實驗。甚至我們時常想著，在浩瀚的太空中，除了小小的一個地球，有花、有草、有生命，還有沒有一個，或者許多個更大、更優美的星體，一樣有雨、有風、有朝氣，於是我們試圖把自己的形象、打招呼的語彙施放在太空中，等著不同星球上的生命來進行溝通，甚至在不少行星

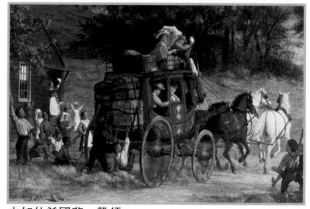

未知的美國夢，帶領著無數人離鄉背井、遠奔他鄉。

上敲敲測測，主動搜尋生機，也找尋遷離「爆炸人口」的可能。也許外太空真有生命的，不過我們作了許許多多努力，目前尚未有具體的成果。

可是探索新土地的舉措，倒是在五百年前有過很大的成功，這個成功創作了一個民族的大鎔爐，同時也開啟了一個超級強國的歷史扉頁！

航海家哥倫布計劃到東方一探究竟，但是隨性漂流，

失了方向，在中美洲的海外，小小的島嶼上，滿心歡喜的以為東方近在眼前！又陸陸續續接觸了些皮膚紅褐的原住民，錯把他們當作地圖上畫著的印度居民，就叫他們「印地安！印地安！」而美洲這一大範圍，被歐洲人哥倫布以為是東方的地塊，誤打誤撞闖了進來，就被稱為「新大陸」了。

新大陸上，一切都是新的：新的大不列顛殖民、新的殖民地經濟困局、新的宗教衝突，終於造成「新的革命」。北美洲東北方英國殖民地的清教徒，決心脫離英國國教政府的經濟限制、不平等待遇，在喬治·華盛頓的帶領下，憑著一紙「獨立宣言」，宣佈了自己的命運。最後得到法國和西班牙的聲援，逼使英國政府向這一場對峙妥協，讓他們正式屬於另一個國家！

這群人叫自己「美利堅合眾國」，真是一個美麗又剛強的好名字！

他們用極快的速度依照「人人生而平等」的原則，訂定了現今民主國家引以為重要指標的憲法，也決定了第一屆的總統華盛頓。他們廣納各國留學生，吸收多國人民的長處，到目前為止，占較多數的白種人，努力慢慢改掉自己心中血統優越的心態，世界之事，事事關心，成了地球村的「維安特勤小組」。他們的發展像是

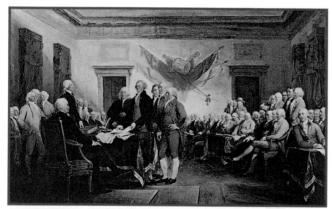

1776年簽署了美國獨立宣言

劇本的演出，毫不停留，也從不浪費時間，一步一步實實在在地，其中雖有一些紛擾，比如南北戰爭，但是「分裂的房屋」也很快在五年中修復。雖然許多總統推動理念的終點，面對的仍是人民不滿的槍響，但美利堅的步調總是穩健，實實在在是一個具有新觀念的國家。

這樣的發展，無異值得激賞、驚歎！而對於曾經生活在此的捷克作曲家——德弗札克而言，更值得他將自己的

驚歎寫成音符，留傳下來。

於是他寫作了兩首美麗的曲子：「『新世界』交響曲」
(*From the New World*) 和「第十二號絃樂四重奏『美國』」
(*Nigger*)。

這一首絃樂四重奏（用兩把小提琴、一把中提琴、一
把大提琴演奏的絃樂室內樂），乍聽之下會讓您想起臺灣本
土的歌曲，不習慣它較少的洋氣。如果不說這首曲子叫「美
國」，並且在寫整個美國，其中採用了印地安民族的五聲音
階和黑人靈歌的多元性，並且也化用祖國波希米亞式的音
形，恐怕誰也想不通美國何以呈現這個面貌。

第一樂章不太快的快板，一開始是一段三度的卡農形
式，接著引起一串歡欣鼓舞的主題，慢慢地平緩下來，到
達一沉穩但自由的樂段，富有很強的延展性。這兩個主題
反覆再現，一揚一抑、一強一弱，動靜的轉換清楚分明，
而且每一次的主題重複，都再加上一些不同技巧，包括多
連音、裝飾音、和絃等，不落入俗套，可以說第一樂章就
帶給人深刻的印象。

1892年，當美國成
立國家音樂學院時，
決定聘請捷克享有極
高聲譽的布拉格音樂
學院院長——德弗札
克，於是作曲家有了
機會拜訪這個「新大
陸」。

雖然只停留了短短
的三年，而且患著嚴
重的思鄉病，德弗札
克還是充分發揮融會
音樂風格的能力，吸
收屬於印地安民族及
非裔美籍居民的風
格，將他們的音樂情
調，融入自己的作品
中，甚至以此完成他
最為著名的「新世
界」交響曲。

美
國

第二樂章緩板，則從穩定的小調和絃，引動一段平和寧靜，又不失風采的美麗旋律，藉著小提琴主奏，交接給大提琴來表現，呈現一種對話的感覺。樂曲中不時有一點高潮的抒放，讓小提琴的高音之美，和大提琴低沉純美的音響肆意綻放，是一段表現旋律線的段落。不能把任何一項樂器抽離，讓人腦海中屬於情感的因子一下子復甦起來！

到第三樂章急板（也是最短的一段），由兩次高速的主題，讓我依稀嗅到東方喜宴的味道。小提琴和大提琴的和絃相對，把音樂的寬度拉開，大量利用小提琴高亢的裝飾音增添這一曲的東方特色，這可以說是最富有東方語言的一段，並且如前兩段，不斷不斷地被重複、不斷宣告這種特殊性。

最後不太快的急板，就像是一篇文章的總結般，可以聽到豐富的和絃優美的旋律。這裡的主題和第一樂章明顯相像，但是又是不同的氣氛，中提琴、大提琴和第二小提琴的「和聲背景」，給第一小提琴廣大的空間，表現這一段的收束感。這個樂章出現的亮麗幾乎是不能言喻，不但可

以平靜穩重，也充滿跳躍性、壯美感，而且風味又不全然如東方音樂。真的只能靠您自己解讀，才能在越來越快的結束樂段中，得到自己欣賞的快感。

今天我們就一起欣賞德弗札克的「絃樂四重奏」，聽聽它！想想捷克人的看法，和您的看法是否相通。

導遊碎碎唸

德弗札克 (Antonín Dvořák, 1841～1904) 是捷克作曲家，十六歲時在布拉格音樂學院同時學習小提琴、作曲和風琴。三十歲後才開始發表作品，布拉姆斯、李斯特、史麥塔納都非常喜歡他的音樂，因此大力支持他。

他特別注重表現波希米亞式的民族色彩，節奏和結構並不複雜，但是簡易和諧中卻可達到動人的效果。他最好的作品在1876年完成，因為長子離世而譜寫的「聖母悼歌」(Stabat)，是至情之作；另外，筆者認為最可愛的作品，應該是他的「幽默曲」(Humoreska)，利用複點音符構成，全曲聽來很有喜感，讓人精神為之一振。

美
國

免稅商店

德弗札克：「新世界」交響曲

　　這是德弗札克另一首描寫美國的作品，化用印地安音樂、黑人靈歌、美國民間音樂和名家的詩作來表現，也不失波希米亞的風格，而這更是他眷戀家鄉的初衷。

　　其中第二樂章的背景，採用朗費羅的詩作「海華沙之歌」中「飢荒」一段，描寫埋葬印地安女子米尼哈哈的喪禮。我們臺灣流行的樂曲「念故鄉」，也是據此填詞。此外，第三樂章描寫印地安人在森林中的舞蹈饗宴、第四樂章綜合了前三個樂章的所有主題，交織串聯得宜，形成雄偉壯麗的樂曲，都是值得欣賞的樂章。

印地安熊舞

精選CD曲目一覽表（本音樂由EMI提供）

	作曲家	曲目	演奏家	出處（原CD編號）	時間
1	科特爾比	波斯市場	指揮：藍契貝利 （John Lanchbery） 愛樂管絃樂團 （Philharmonia Orchestra）	7243 573000 25	05'50"
2	雷史碧基	羅馬之泉	指揮：賈德利 （Lamberto Gardelli） 倫敦交響樂團 （London Symphony Orchestra）	7243 569358 22	16'21"
3	蕭邦	波蘭舞曲「英雄」	鋼琴：法雷爾 （Richard Farrell）	0777 764136 24	07'18"
4	布拉姆斯	匈牙利舞曲	指揮：庫貝力克 （Rafael Kubelik） 皇家愛樂管絃樂團 （Royal Philharmonic Orchestra）	0777 752608 22	02'02"
5	西貝流士	芬蘭頌	指揮：貝爾格隆 （Paave Berglund） 波茅斯交響樂團 （Bournemouth Symphony Orchestra）	7243 574200 20	08'02"
6	約翰・史特勞斯	藍色多瑙河	指揮：卡拉揚 （Herbert von Karajan） 柏林愛樂管絃樂團 （Berliner Philharmoniker）	0777 769018 24	10'22"
7	蓋希文	一個美國人在巴黎	指揮：史拉特金 （Leonard Slatkin） 聖路易交響樂團 （Saint Louis Symphony Orchestra）	7243 572554 24	18'22"

第一套由主題切入，讓您瘋狂愛上古典音樂的精緻小品，
讓陳郁秀與一群志同道合的音樂夥伴，
帶您探尋完全不一樣的音樂新天地！

隨書附贈EMI精選CD，包含著名世界級樂團與演奏家的精彩
錄音，片片皆為量身訂作，長度超過七十分鐘，讓您的耳朵不
用羨慕眼睛！

音樂，不一樣？

◎陳郁秀／主編

一看就知道／蘇郁惠著
不看不知道／牛效華著
跨樂十六國／孫愛光著
動物嘉年華／陳曉雰著
天使的聲音／魏兆美著
大自然SPA的呵護
　　　　　／吳舜文著
四季繽紛／張己任著
心有靈犀／顏華容著
文藝講堂／林明慧著
怦然心動
　　　／陳郁秀&盧佳慧著

國家圖書館出版品預行編目資料

跨樂十六國 / 陳郁秀主編;孫愛光著. －－初版一刷.
－－臺北市；東大，民91
面； 公分－－(音樂，不一樣?)

ISBN 957-19-2601-9 （一套）
ISBN 957-19-2605-1 （精裝）

1. 音樂－鑑賞

910.13 91006171

© 跨 樂 十 六 國

主　　編　陳郁秀
著作人　　孫愛光
發行人　　劉仲文
著作財
產權人　　東大圖書股份有限公司
　　　　　臺北市復興北路三八六號
發行所　　東大圖書股份有限公司
　　　　　地址 / 臺北市復興北路三八六號
　　　　　電話 / 二五○○六六○○
　　　　　郵撥 / ○一○七一七五──○號
印刷所　　東大圖書股份有限公司
門市部　　復北店 / 臺北市復興北路三八六號
　　　　　重南店 / 臺北市重慶南路一段六十一號
初版一刷　中華民國九十一年五月
編　　號　E 91040
基本定價　捌　元
行政院新聞局登記證局版臺業字第○一九七號

網路書店位址：http://www.sanmin.com.tw